爭座位稿

이 책의 특징

1, 이 책은 안진경의 [爭座位稿] 중에서 그 필법의 특징적인 요소별로 글자를 선정하여 기본이 되는 글자에서부터 시작하여 단계적으로 공부해 나갈 수 있도록 배열하였다.

2, 될 수 있는대로 肉筆의 맛을 살리기 위하여 운필상 나타나는 墨色의 濃淡 효과를 보였으므로 筆壓의 경중이나 운필 속도를 짐작할 수가 있어 보다 효과적인 공부가 될 것이다.

3, 붉은 색으로 圖解하고 간결한 설명을 곁들여 학습의 요점을 파악하기 쉽도록 하였다.

4, 난 밖에 法帖字를 보이어 編著者가 임서한 큰 글씨와 대조하여 보면서 筆意의 해석력을 기를 수 있도록 하였다.

5, 글자마다 楷字의 활자체를 보이었다.

6, 색임(訓)이 여러 갈래인 글자는 통상 쓰이는 訓을 달았다.

임서(臨書)의 중요성

이 책은 서예를 正道로 배우고자 하는 사람들을 위하여 「임서(臨書)의 바른 길잡이」 구실을 하려고 엮은 것이다.

임서란, 본보기가 될 글씨를 보고 쓰는 연습방법으로 그림공부에서의 「데생」에 해당된다. 데생의 수련이 부실하고는 사생이 제대로 될 수 없듯이 서예에서도 장차 좋은 작품을 쓰기 위한 바탕을 튼튼히 하기 위해서는 정평이 있는 명법첩(名法帖)들의 임서 수련을 철저히 하지 않으면 안된다. 이미 일가를 이룬 서가들도 법첩의 임서를 게을리 하지 않는 바 그것은 「법고창신(法古創新)」 즉 옛 명적을 더듬고 살핌으로서 거기에서 새로움을 빚어내는 자양을 풍부히 얻기 위해서이다. 세상에는 자기자신은 서가로 자처하지만 옳은 심미안(審美眼)을 가진 구안자(具眼者)들의 인정을 받지 못하는 이른바 속류(俗流)의 서가 또한 적지 않은데 그들은 처음부터 향암(鄕闇)의 속된 글씨를 배웠거나 아니면 설령 법첩으로 입문하였더라도 제대로 수련을 쌓지 않은채 제멋에 겨워 자기류로 흐른 사람들이다. 이런점으로 미루어 볼 때 임서의 수련이 서예연구에 있어 얼마나 큰 비중을 차지하는가를 짐작할 수가 있을 것이다.

임서본의 필요

그러나 법첩들은 거개가 金石에 새겨진 글씨의 탁본(拓本)이기 때문에 육필(肉筆)과는 다를뿐만 아니라 크기도 잘고 또 점획이 이지러진 곳도 있어서 초학자들이 그것을 직접 본보기 글씨로 삼아 공부하기는 매우 어렵다. 그래서 인쇄술이 발달하면서 그것을 사진으로 확대하고 보필(補筆)·수정하여 초학자용의 교본으로 만들어 내고 있다. 오늘날 우리 주변에 흔한 전대첩(展大帖)이라는 것이 그것인데 이것들은 글자가 크다는 점으로는 초학자에게 있어 다소 도움이 될는지 모르나 보필·수정이 지나쳐서 원첩 본디의 기운(氣韻)과는 거리가 먼, 다듬고 그려진 글씨로 모습이 바뀌고 더러는 보필 그 자체가 잘못되어 오히려 학서자를 오도(誤導)하는 폐단도 없진 않다.

임서 수련을 함에 있어서 가장 이상적인 방도는 선생이 보고 그 글씨를 체본으로 하여 공부하는 것을 곁에서 눈여겨 보고 그 글씨를 체본으로 하여 공부하는 것이라 하겠다. 그러나 누구에게나 그러한 좋은 여건이 마련되는 것이 아니고 보면 그렇지 못한 많은 사람들을 위해서는 육필 체본과 같은 임서본(臨書本)이라도 마땅히 있어야만 되겠다는 생각에서 이 책을 꾸미게 된 것이다.

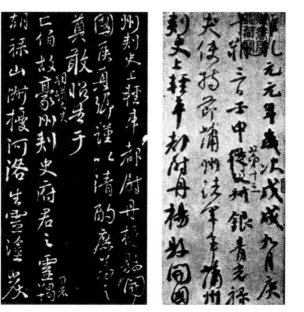

「爭座位稿」는 顔眞卿이 定襄郡王・尙書右僕射(야)에게 보낸 편지의 草稿로, 「與郭僕射書」라고 불러야 할 것이나 그 內容이 百官集會의 座位에 관하여 郭英乂의 처사가 不當하다고 항의한 글이기 때문에 「爭座位稿」 또는 「爭座位帖」으로 부르기도 한다. 「祭姪文稿」・「祭伯文稿」와 더불어 「안진경三稿」로 並稱되는 이 草稿는 안진경의 여러 필적 중에서도 꼽히는 걸작으로서 안진경이 五五세(七六四)때에 쓴 二○○字 가까운 行草書이다.

米芾(불)의 「寶章待訪錄」이나 「書史」에 의하면 이 쟁좌위고는 唐의 先天, 廣德年間에 사용된 幾縣의 獄狀에 禿筆로 씌어진 것으로 되어 있는데 北宋時代에 長安의 富者였던 安師文의 소장이었다가 후에 內府에 들어갔으며 「宣和書譜」에도 著錄되었으나 그 후에는 어떻게 되었는지 분명치 않다.

米芾은 이 帖을 「篆籀의 氣가 있는 顔書의 으뜸으로 字字의 필의가 連續되어 篆籀然한 行書의 極」이라 하였고 阮元은 「鎔金出冶, 元氣渾然한 詭異飛動」이라 激賞하였다. 뿐만아니라 古來로 이 쟁좌위고를 왕희지의 蘭亭叙와 더불어 行草書의 雙璧이라 일컫는다. 난정서는, 왕희지가 蘭亭의 曲水宴에서 興이 도도하여 卽席에서 써 내린 序文草稿인데 그가 집에 돌아와서 그것을 淨書할 양으로 다시 써보았으나 몇 번을 고쳐 써보아도 草稿 以上의 것이 나오지 않았다는 것이며, 이 爭座位稿 또한 郭英乂의 위계질서를 어지럽힌 방자함을 꾸짖고 抗議한 書札로, 비분강개, 堂堂한 論調를 펴면서 써내린 率意의 글씨이기 때문에 더욱 높이 평가되는 것이다.

顔眞卿의 家系에는 대대로 篆籀에 능한 사람이 많았던 것으로 미루어 그 역시 書學을 晋이나 初唐에 淵源을 두지 않고 篆籀로 거슬러 올라가 마침내 「大革新한 新局面」을 개척하였다고 본다. 안진경에게 가장 큰 영향을 준 사람은 張旭이었는데 그는 장욱을 通하여 이른바 印印泥, 錐畵沙의 필법을 터득하였다. 그리하여 그는 藏鋒에 능하였고 中鋒을 구사한 圓筆을 취하여 그 妙理를 빚어내었다.

안진경의 著名함은 楷書 때문이라고들 하지만 實際의 技倆은 그의 行草書에 있어서 도리어 그 眞面目을 엿볼 수 있다 하겠다.

쟁좌위고는 內部(空白)의 넉넉함에 사람의 意表를 찌르는 廣大한 것이 있어 차라리 어리둥절할 정도이다. 그 품의 너그러움을 度外視하고서는 爭座位稿에 접근할 수가 없다. 向勢로 形을 잡고 抵抗感있는 筆線을 구사하면서 「姸美」 따위를 念頭에 두지 않고 眞率 그것으로 一貫하여 雄渾의 氣風이 넘쳐 흐른다.

〈참고〉

앞에서 言及하였듯이 안진경書는 直筆・中鋒의 圓筆임으로 이 爭座位稿 등 안진경의 行書를 배우려는 사람은 먼저 그의 楷書를 더듬은 다음에 안진경 行草로 들어가는 것이 효과적인 순서라 할 수 있다.

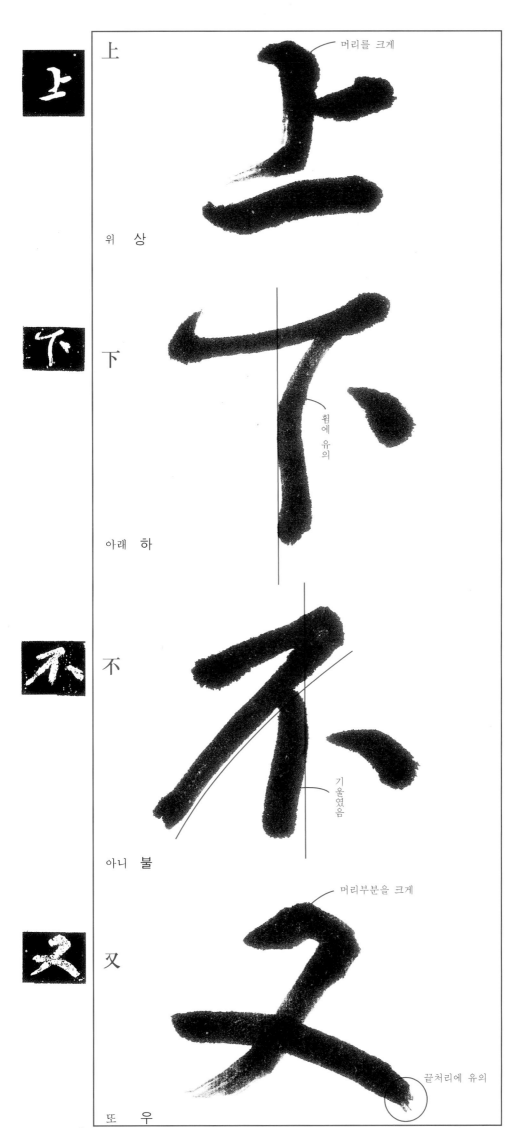

上
위 상

下
아래 하

不
아니 불

又
또 우

머리를 크게

휨에 유의

기울였음

머리부분을 크게

끝처리에 유의

5

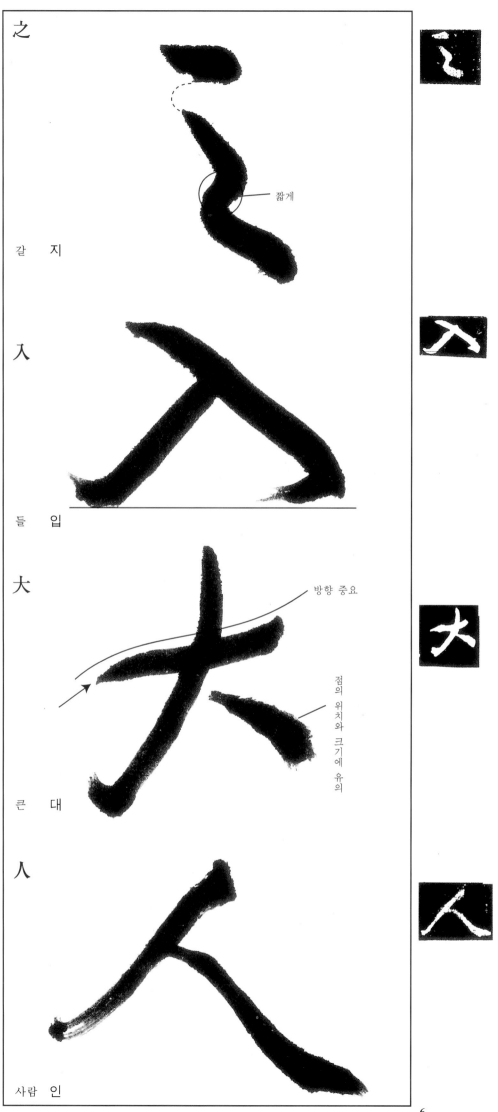

之 지

갈 지

짧게

入 입

들 입

大 대

방향 중요

점의 위치와 크기에 유의

큰 대

人 인

사람 인

失

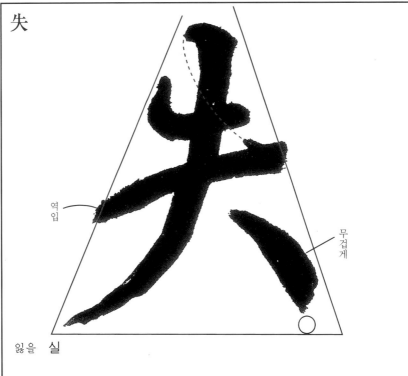

역입

무겁게

잃을 실

尺

짧게

길게 내어밀었음에
유의

자 척

矣

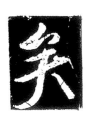

깊이 되돌림

말이을 의

侯

※굵게 씀

방향에 유의

제후 후

父

세움

○ ○

아비 부

史

위로 길게 솟음

口를 작게

대담하게 길게

주의

사기 사

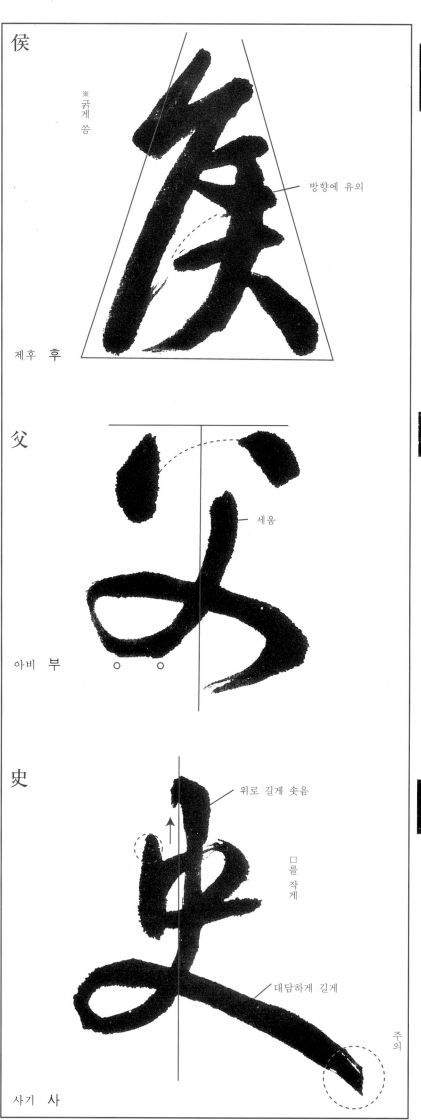

今

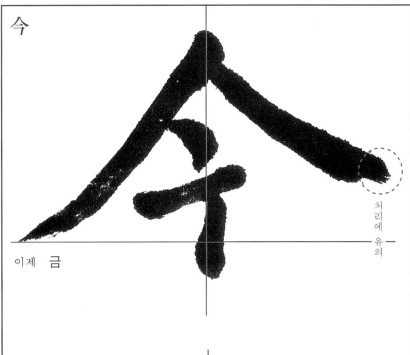

처리에 유의

이제 금

介

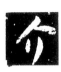

수평에 가깝게

세움

클 개

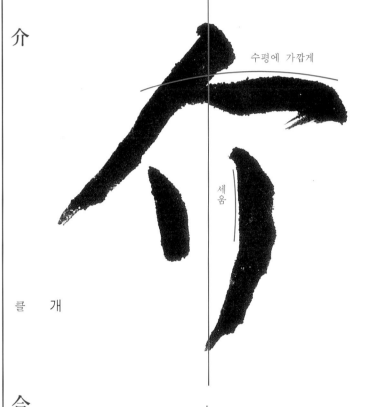

合

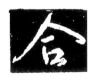

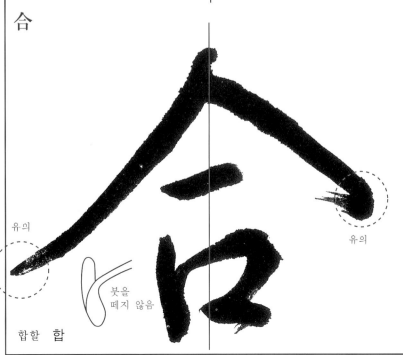

유의

유의

붓을
떼지 않음

합할 **합**

9

令

길게

하여금 령

六

길게

여섯 육

共

2

3

많이 기울이었음에
유의

1

꺾이어
회봉

한가지 공

其

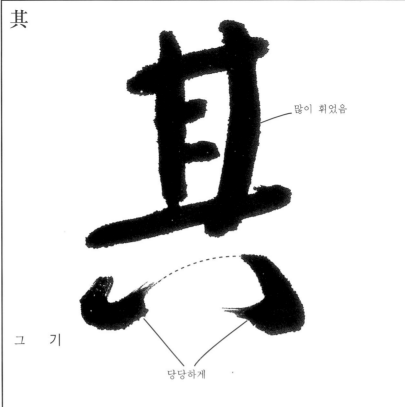

많이 휘었음

그 기

당당하게

只

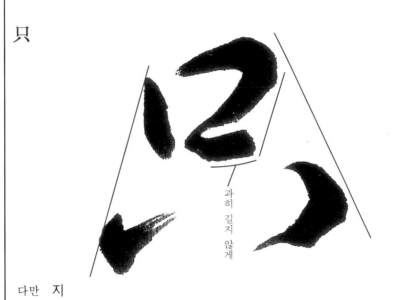

과히 길지 않게

다만 지

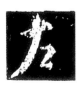

左

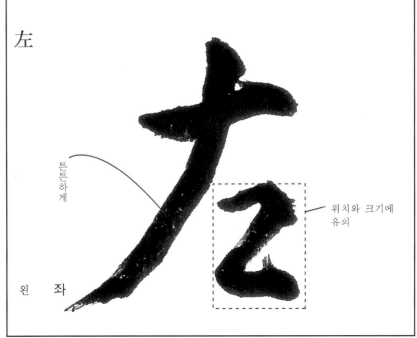

튼튼하게

위치와 크기에 유의

왼 좌

11

右

右

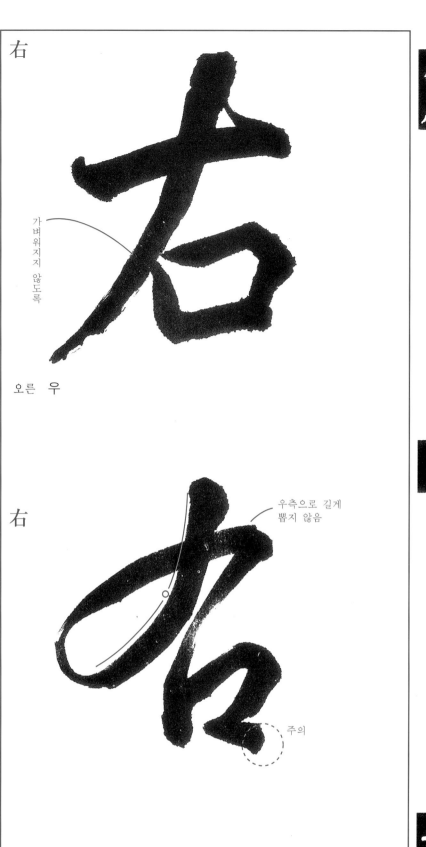

가벼워지지 않도록

오른 우

右

우측으로 길게
뽑지 않음

주의

古

대담하게 잡아돌림

만곡(彎曲)에 유의

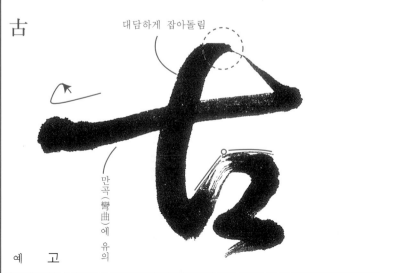

예 고

末

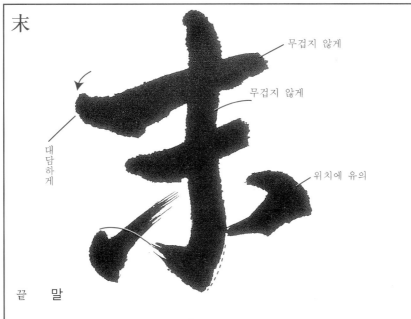

무겁지 않게

무겁지 않게

위치에 유의

대담하게

끝 말

有

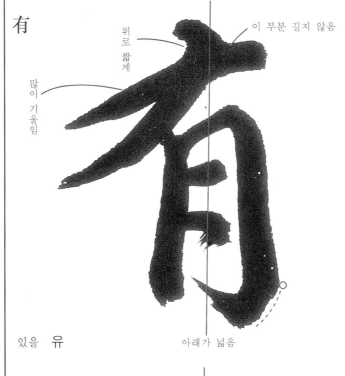

이 부분 길지 않음

위로 짧게

많이 기울임

아래가 넓음

있을 유

有

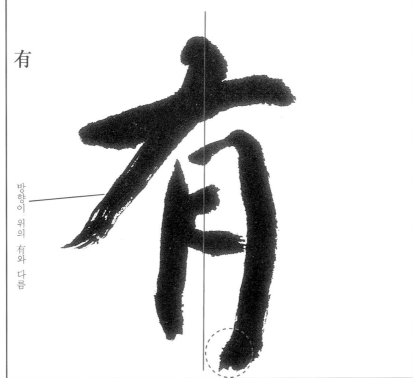

방향이 위의 有와 다름

有

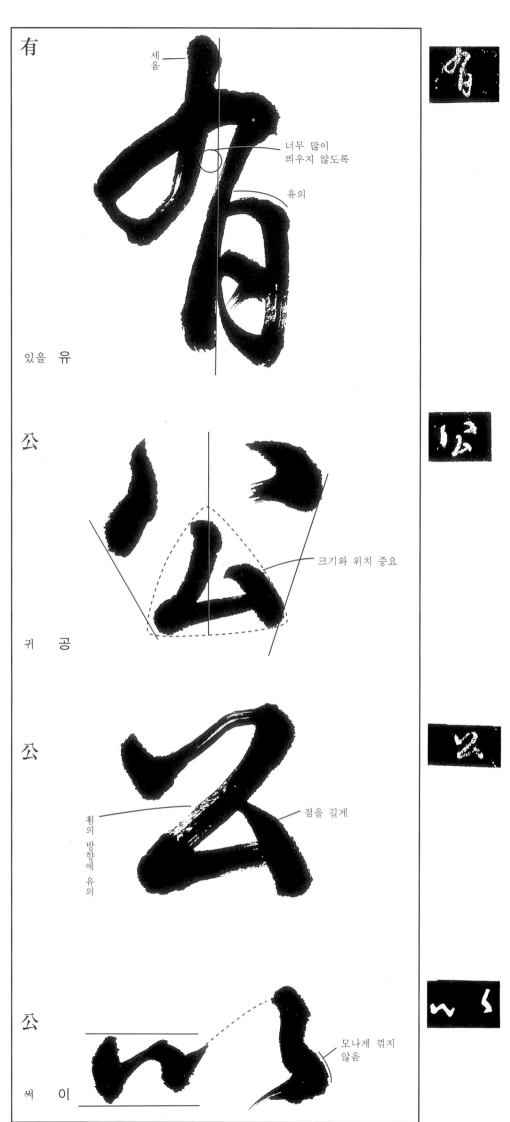

세움

너무 많이
띄우지 않도록

유의

있을 유

公

크기와 위치 중요

귀 공

公

휨의
방향에 유의

점을 길게

公

써 이

모나게 꺾지
않음

者

놈 자

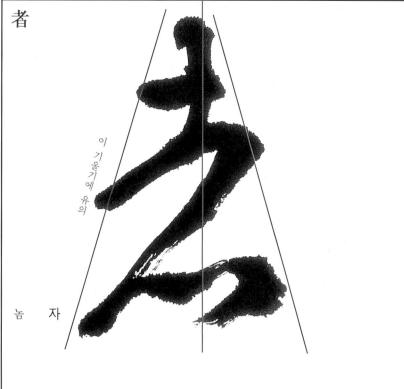

이 기울기에 유의

亦

또 역

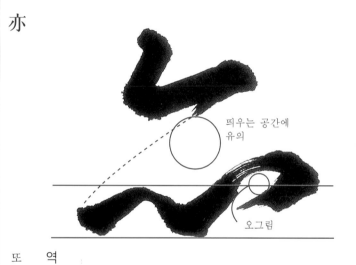

띄우는 공간에 유의

오그림

太

클 태

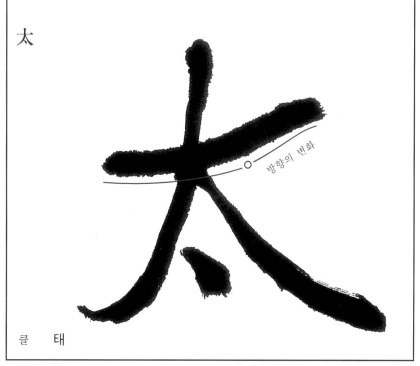

방향의 변화

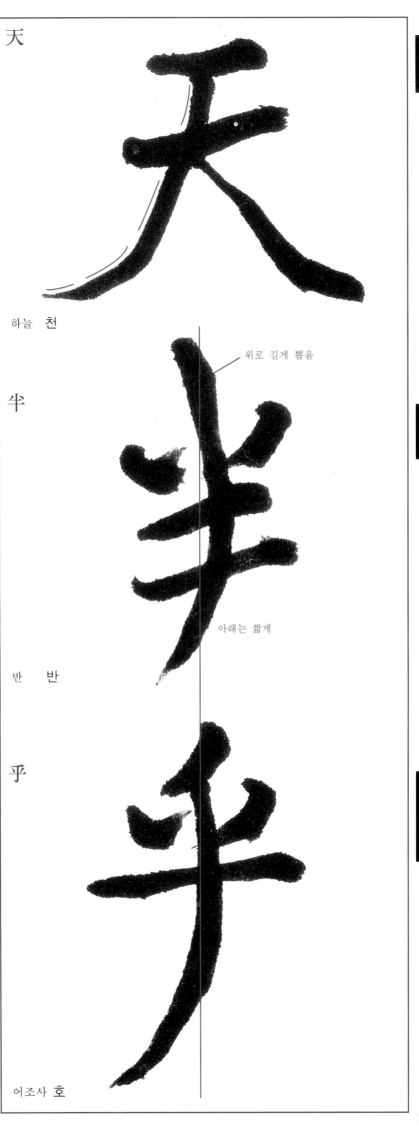

天

하늘 천

半

반 반

乎

어조사 호

위로 길게 뽑음

아래는 짧게

卑

낮을 비

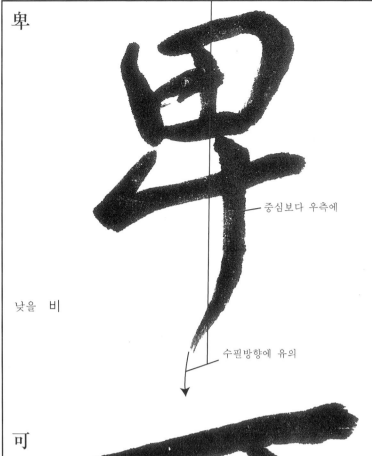

중심보다 우측에

수필방향에 유의

可

옳을 가

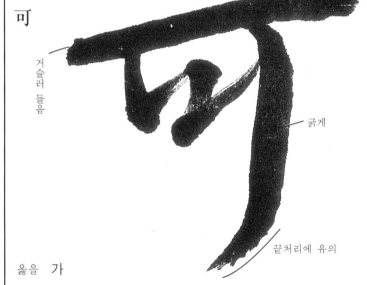

거슬러 들음

굵게

끝처리에 유의

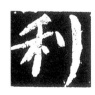

利

이로울 리

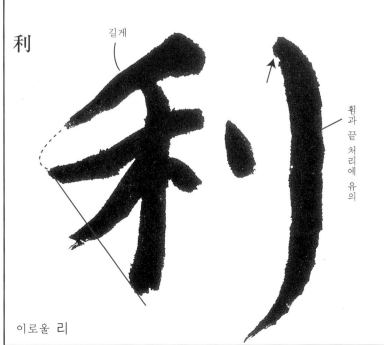

길게

휨과 끝 처리에 유의

爭

다툴 쟁

事

일 사

中

가운데 중

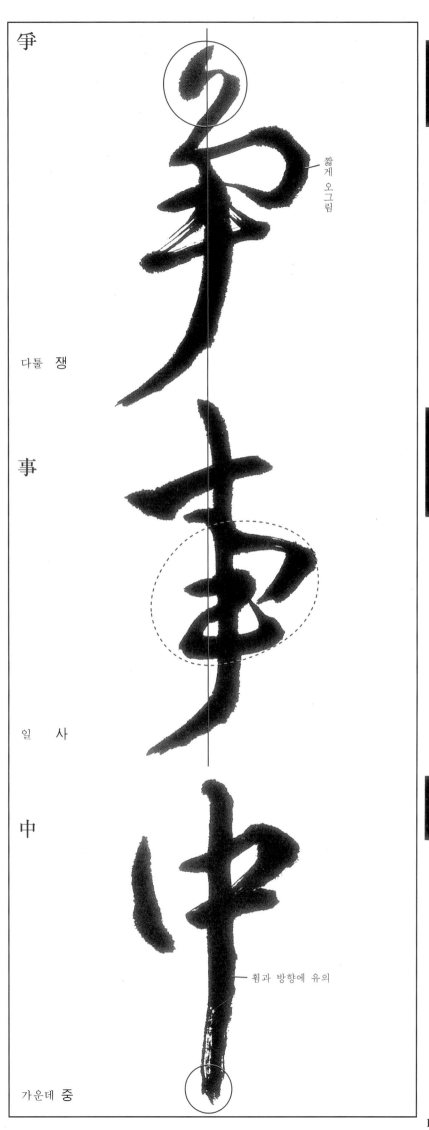

짧게 오그림

휨과 방향에 유의

牽

거느릴 솔

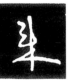

來

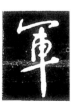

軍

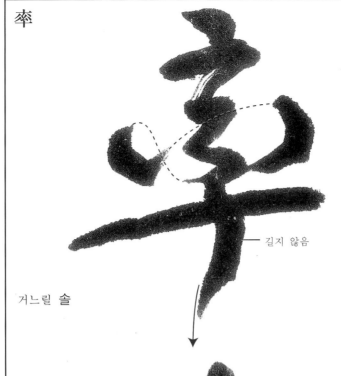

길지 않음

올 래

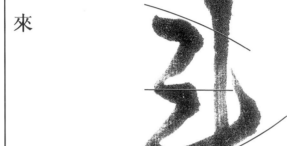

군사 군

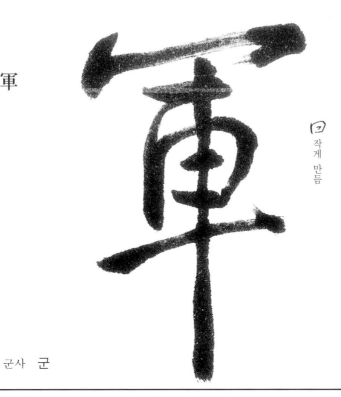

작게 만듬

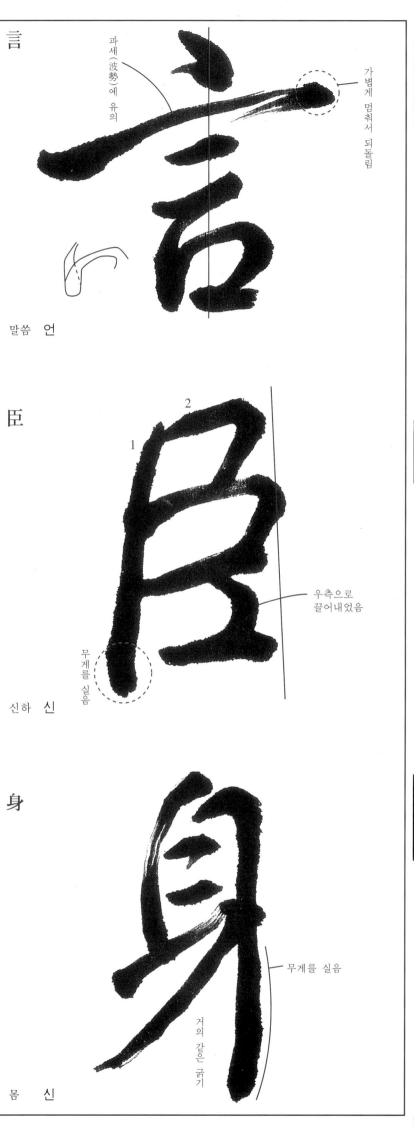

言
말씀 언

臣
신하 신

身
몸 신

파세(波勢)에 유의

가볍게 멈춰서 되돌림

우측으로 끌어내었음

무게를 실음

무게를 실음

거의 같은 굵기

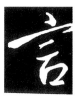

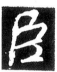

書

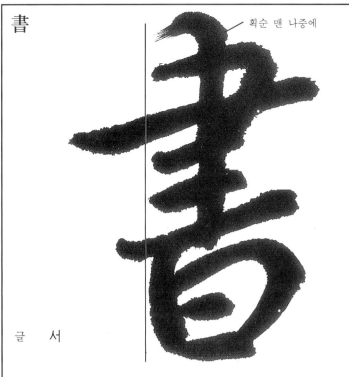

획순 맨 나중에

글 서

書

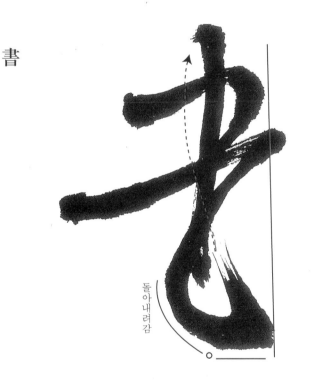

돌아내려감

九

대담하게 낙필

위로 길게

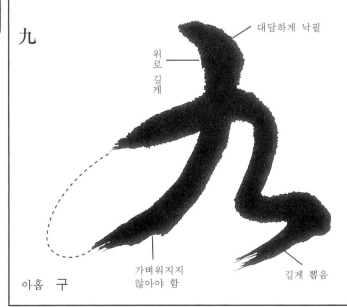

아홉 구

가벼워지지
않아야 함

길게 뽑음

能

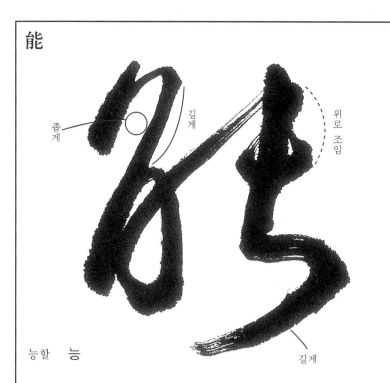

좁게

길게

위로 조임

능할 능

길게

也

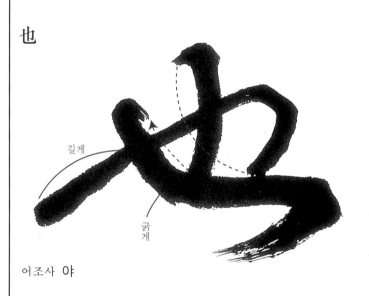

길게

굵게

어조사 야

也

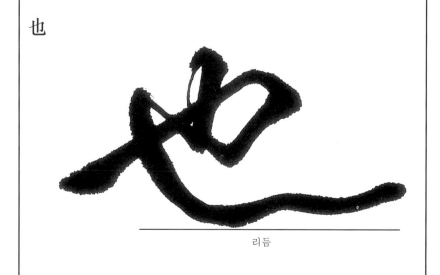

리듬

與

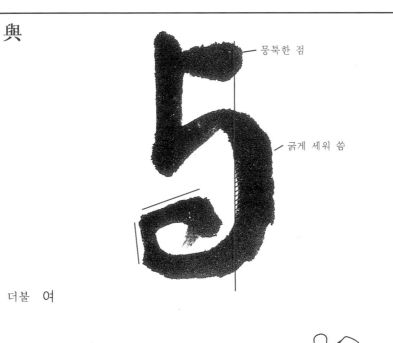

뭉툭한 점

굵게 세워 씀

더불 여

尙

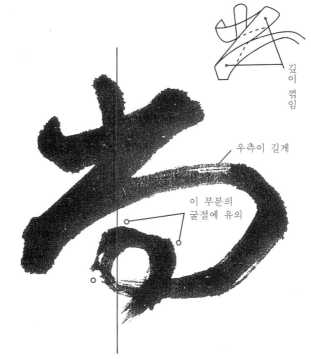

깊이 꺾임

우측이 길게

이 부분의
굴절에 유의

오히려 상

高

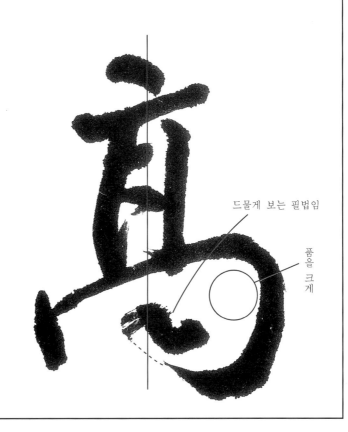

드물게 보는 필법임

품을
크게

높을 고

同

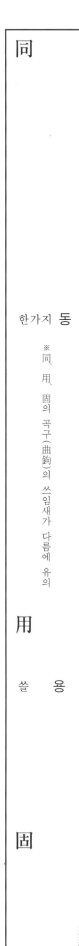

세게 팽겼음으로 유의

한가지 동

※同, 用, 固의 곡구(曲鉤)의 쓰임새가 다름에 유의

用

쓸 용

유의

固

古를 상부에 바싹 다그었음

굳을 고

國

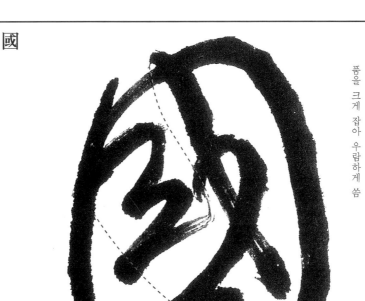

품을 크게 잡아 우람하게 씀

나라 국

汝

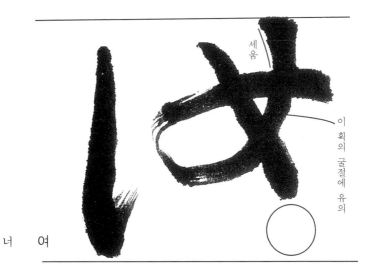

세움

이 획의 굴절에 유의

너 여

如

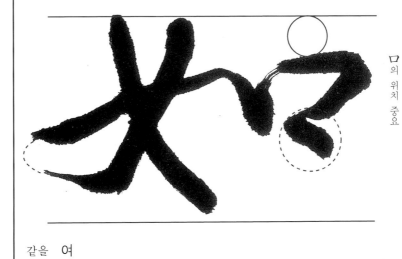

口의 위치 중요

같을 여

始

台를 윗쪽 매달았음에 유의

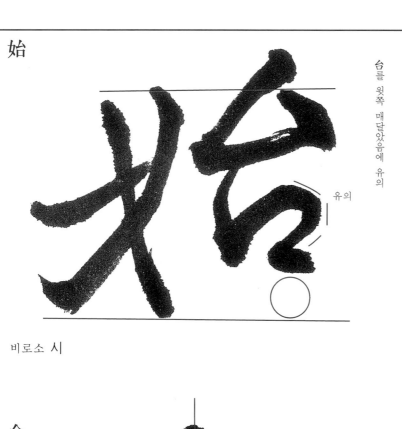

유의

비로소 시

金

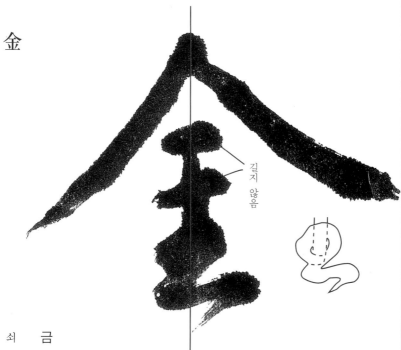

길지 않음

쇠 금

會

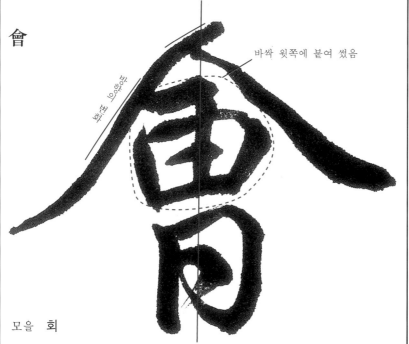

바싹 윗쪽에 붙여 썼음

모을 회

26

命

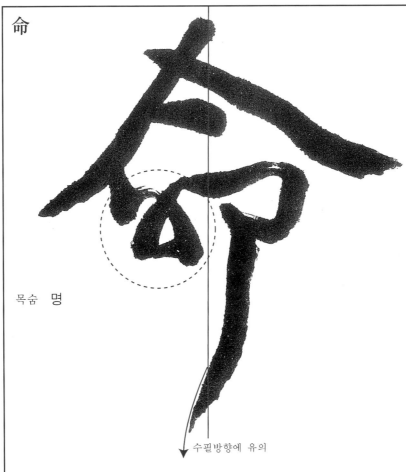

목숨 명

수필방향에 유의

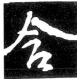

含

크게 꺾어 대어
저미듯 끌어내림

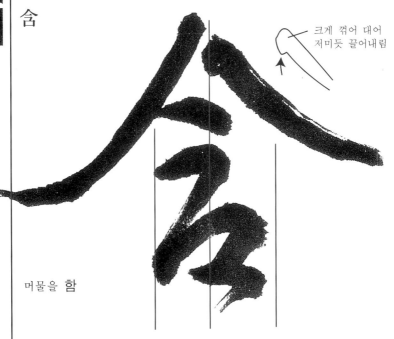

머물을 함

正

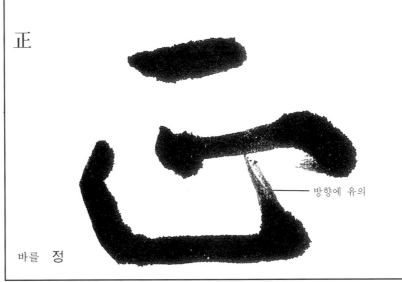

방향에 유의

바를 정

27

匡

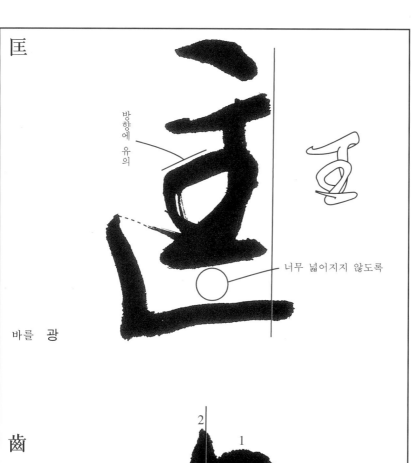

방향에 유의

너무 넓어지지 않도록

바를 광

齒

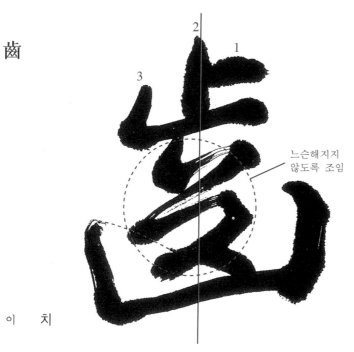

느슨해지지
않도록 조임

이 치

屈

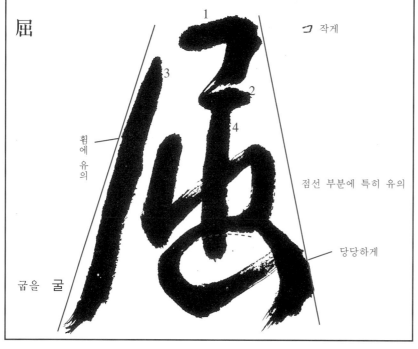

ㄱ 작게

휨에
유의

점선 부분에 특히 유의

당당하게

굽을 굴

品

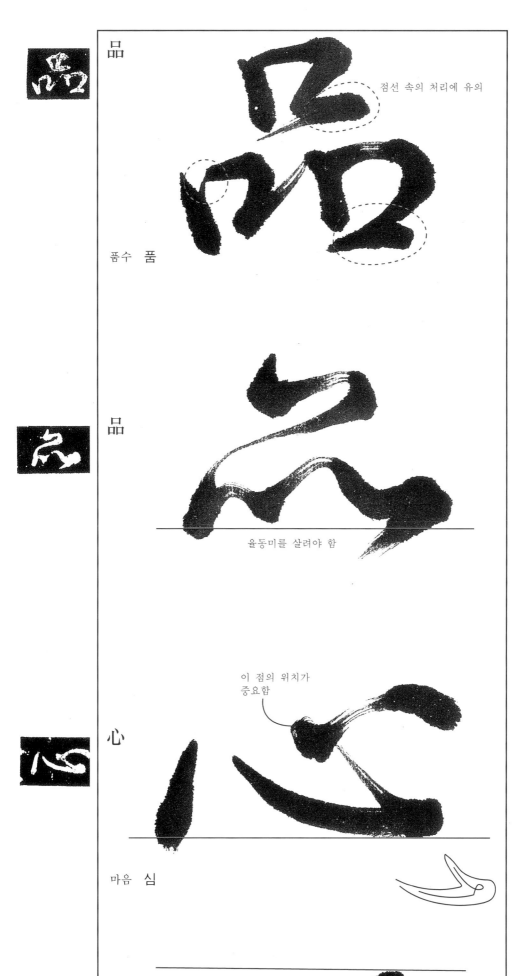

點선 속의 처리에 유의

품수 품

品

율동미를 살려야 함

이 점의 위치가
중요함

心

마음 심

心

이렇게
돼서는 안됨

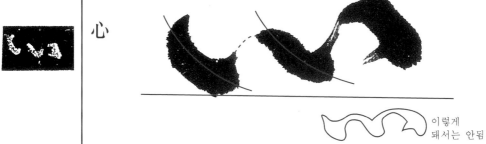

爲

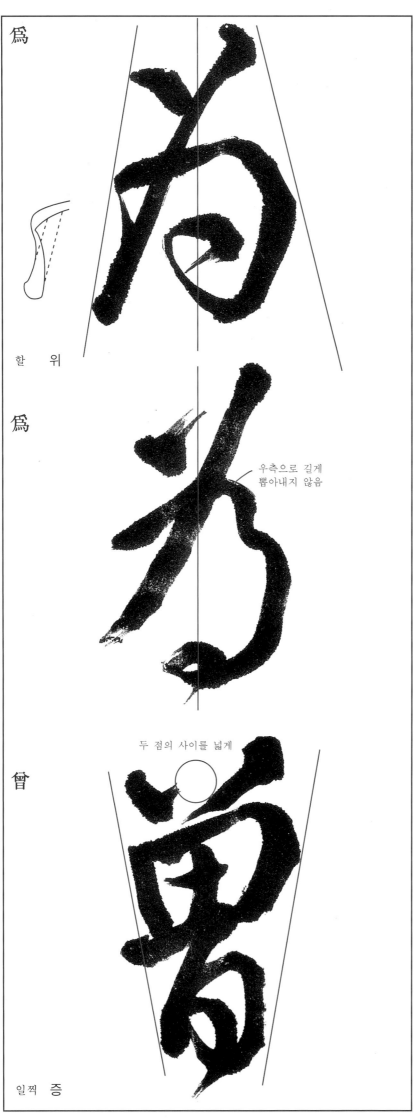

할 위
爲

우측으로 길게
뽑아내지 않음

두 점의 사이를 넓게

曾

일찍 증

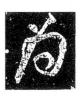

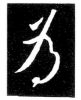

皆

다 개

香

다 향

守

지킬 수

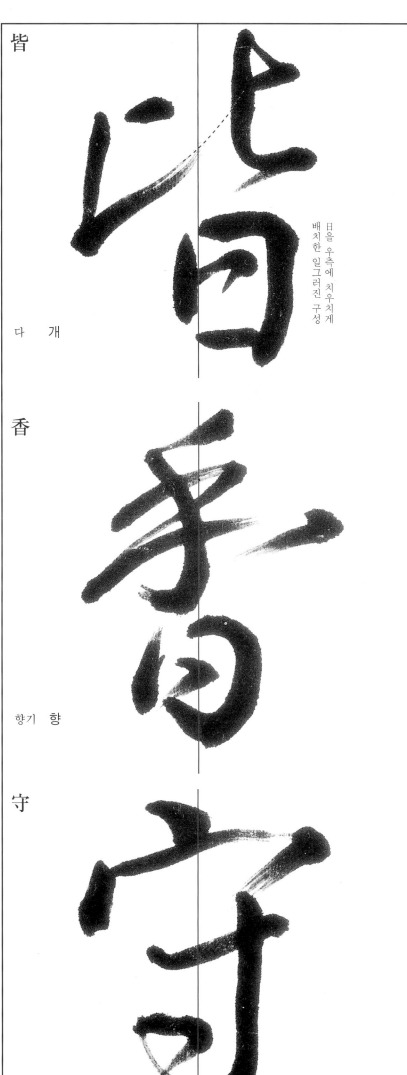

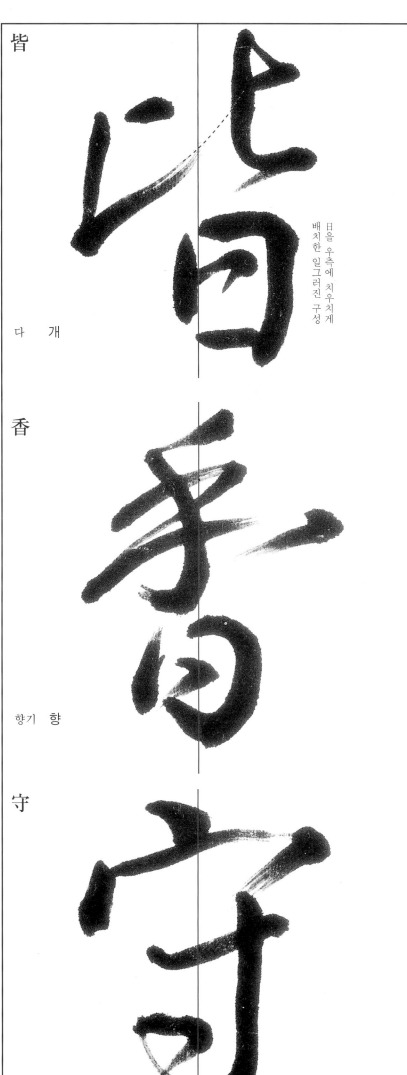

皆

香

香기 향

守

日을 우측에 치우치게 배치한 일그러진 구성

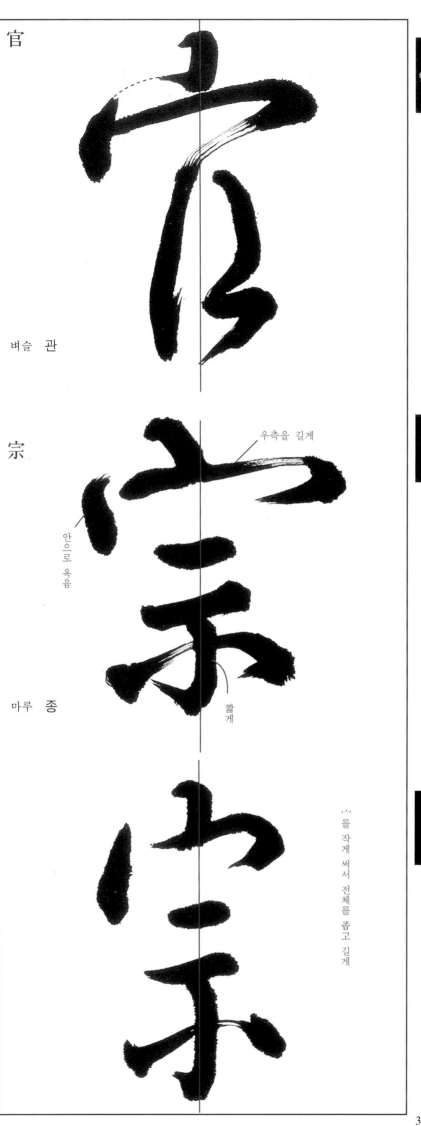

官

벼슬 관

宗

마루 종

우측을 길게

안으로 옥음

짧게

宀를 작게 써서 전체를 좁고 길게

容

얼굴 용

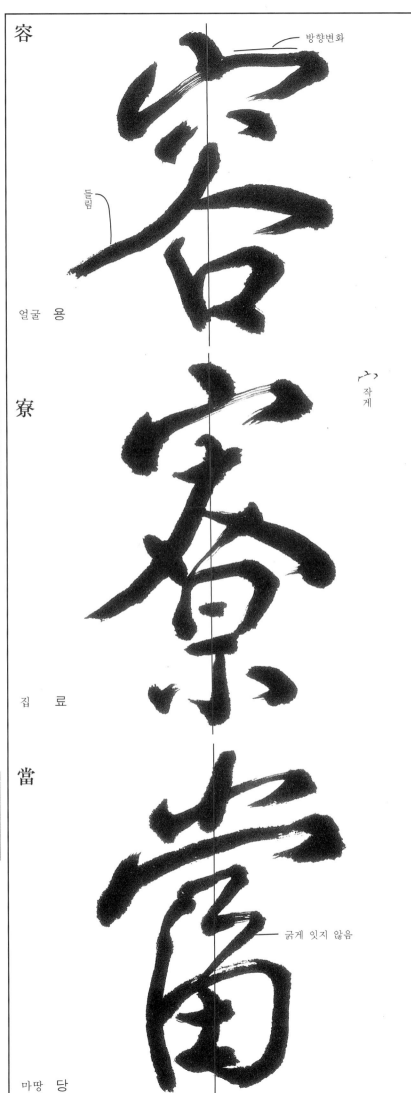

방향변화

들림

六
작게

굵게 잇지 않음

寮

집 료

當

마땅 당

33

尤

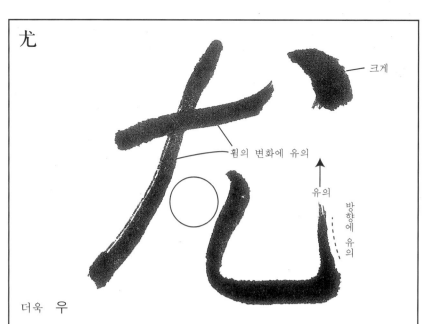

크게

휨의 변화에 유의

유의

방향에 유의

더욱 우

光

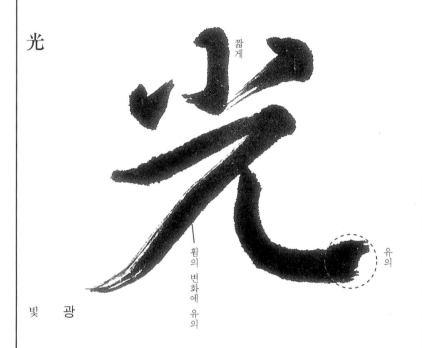

짧게

휨의 변화에 유의

유의

빛 광

危

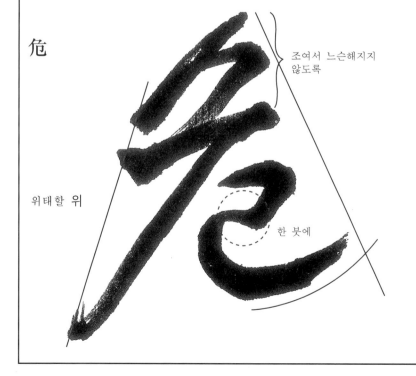

조여서 느슨해지지
않도록

위태할 위

한 붓에

俛

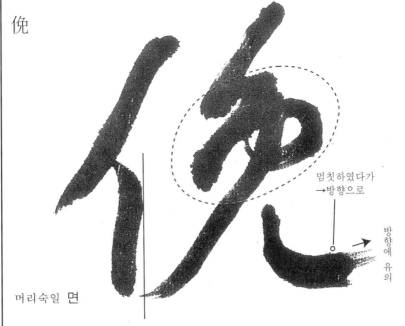

머리숙일 면

멈칫하였다가
→방향으로

방향에
유의

旣

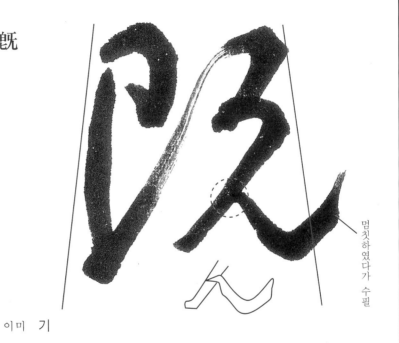

이 미 기

멈칫하였다가 수필

冠

넓지 않음

조임

굵게

이 부분은
편봉

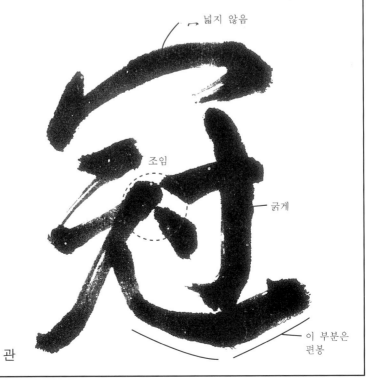

갓 관

35

此

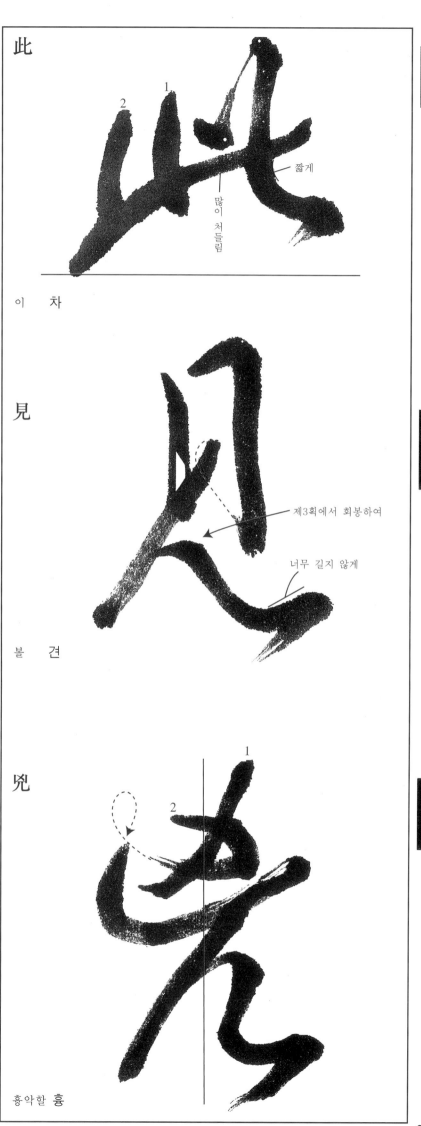

此 이 차

짧게

많이 처들림

2

1

見

제3획에서 회봉하여

너무 길지 않게

볼 견

兇

2

1

흉악할 흉

加

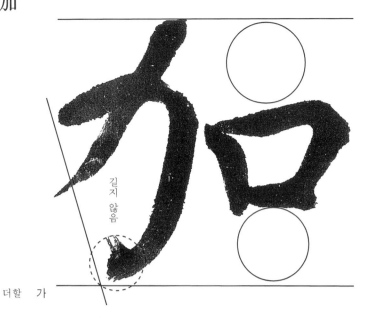

길지 않음

더할 가

功

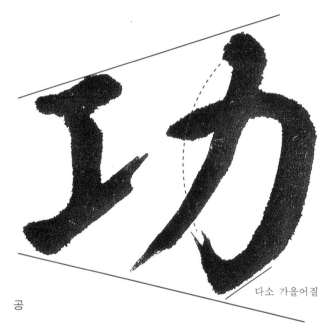

다소 가늘어질

공 공

幼

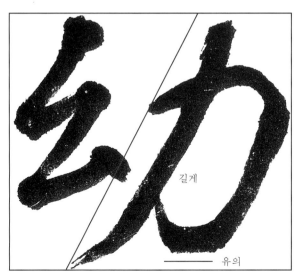

길게

유의

어릴 유

勤

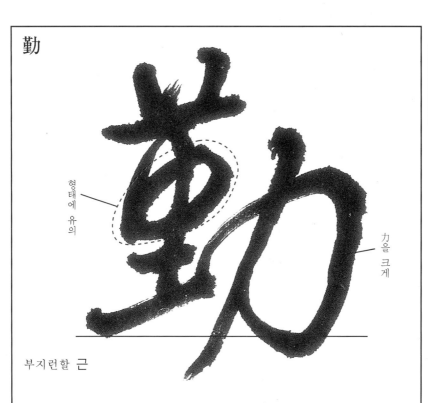

형태에 유의

力을 크게

부지런할 근

位

가로로 긴 점

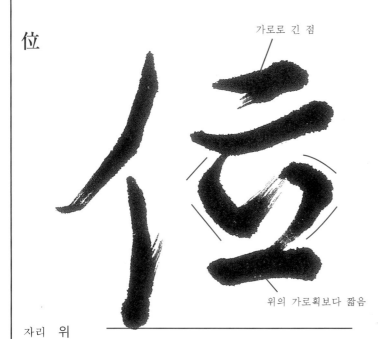

위의 가로획보다 짧음

자리 위

位

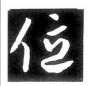

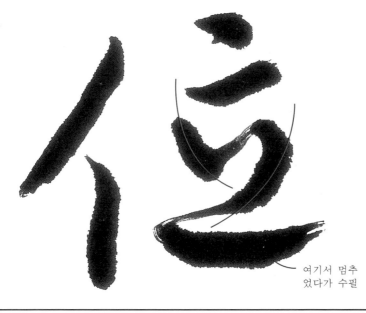

여기서 멈추었다가 수필

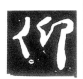

仰

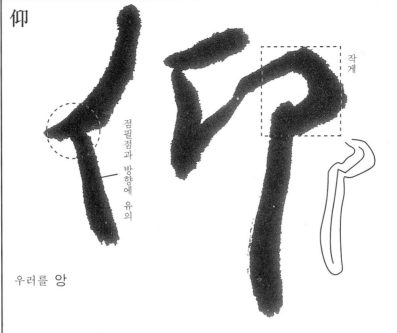

점필점과 방향에 유의

작게

우러를 앙

佛

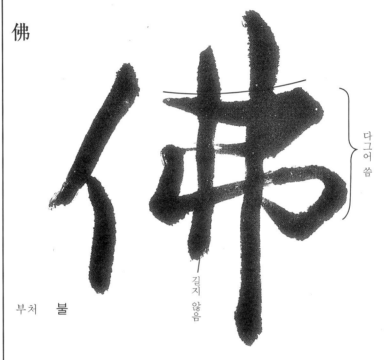

다그어 씀

길지 않음

부처 불

倫

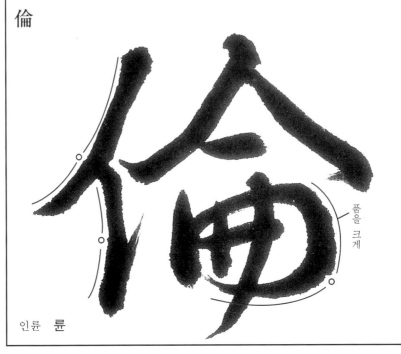

품을 크게

인륜 륜

佞

아첨할 영

僕

종 복

儆

경계할 경

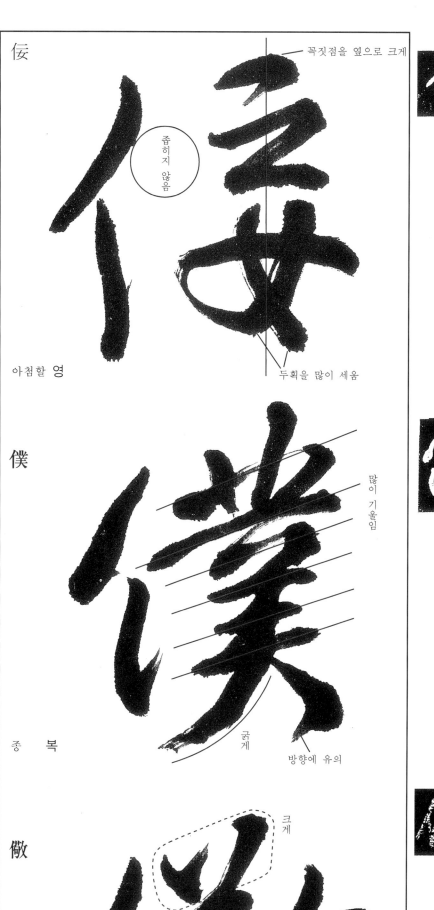

꼭짓점을 옆으로 크게

좁히지 않음

두획을 많이 세움

많이 기울임

굵게

방향에 유의

크게

세움

눕힘

40

列

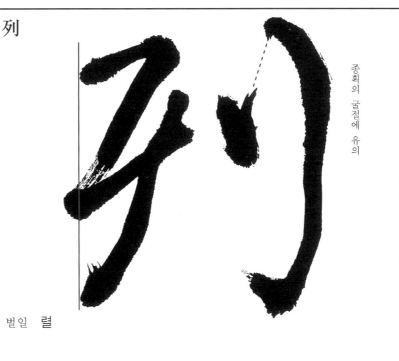

종획의 굴절에 유의

벌일 렬

割

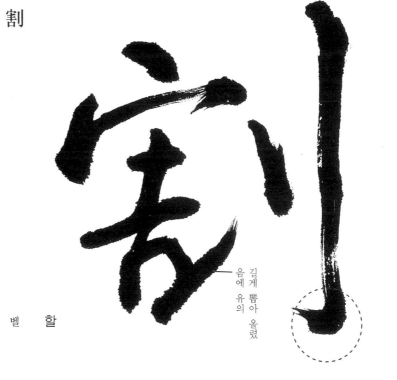

길게 뽑아 올렸음에 유의

벨 할

別

좁힘

굵게

방향에 유의

나눌 별

到

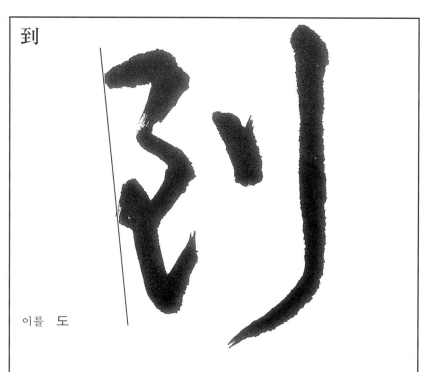

이를 도

州

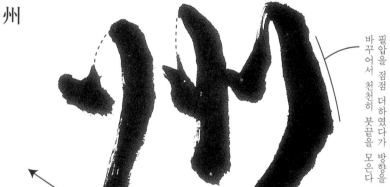

필압을 점점 더 하였다가 방향을
바꾸어서 천천히 붓끝을 모은다

고을 주

則

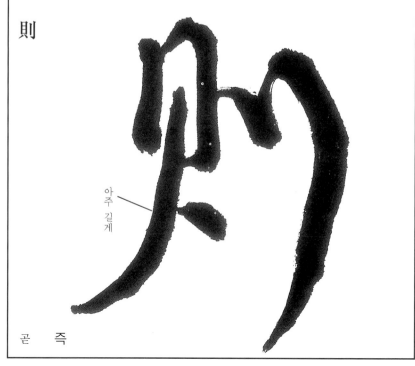

아주 길게

곤 즉

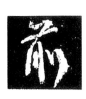

前

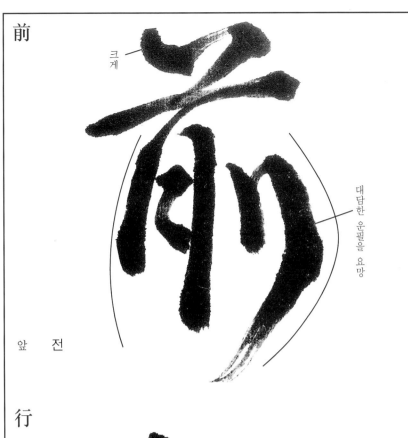

앞 전

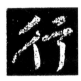

行

행할 행

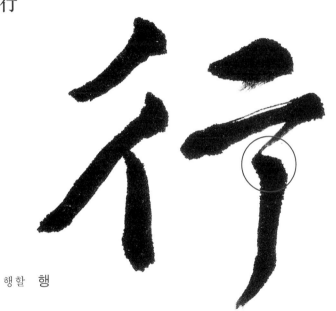

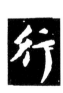

行

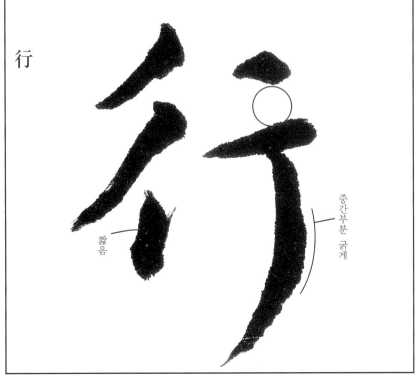

크게

대담한 운필을 요망

중간부분 굵게

짧음

43

徑

길 경

從

좇을 종

德

큰 덕

徑 길 경

從 좇을 종

德 큰 덕

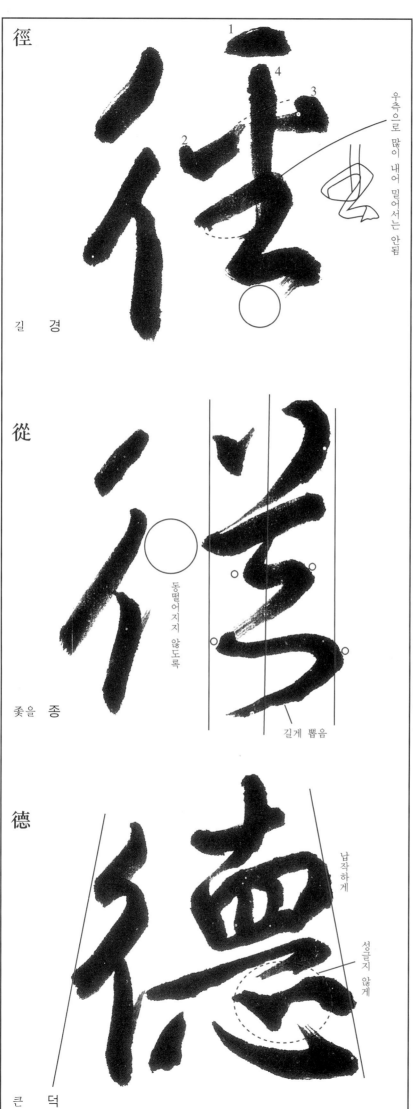

우측으로 많이 내어 밀어서는 안됨

동떨어지지 않도록

길게 뽑음

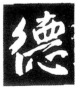

납작하게

성글지 않게

44

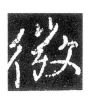

微

작을 미

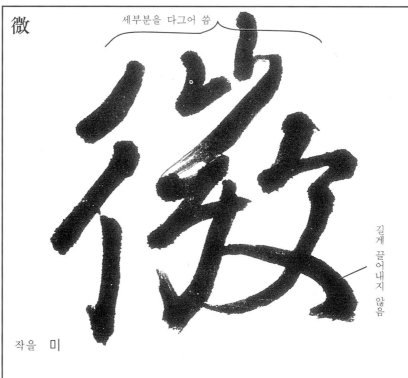

세부분을 다그어 씀

길게 끌어내지 않음

寺

절 사

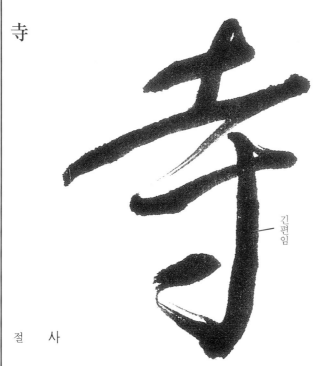

긴 편임

將

장수 장

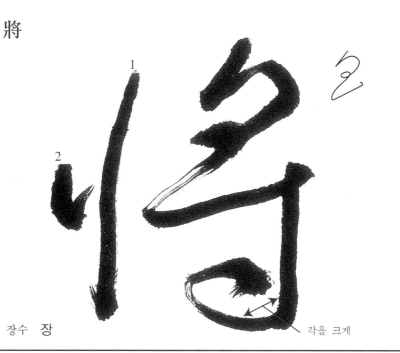

각을 크게

45

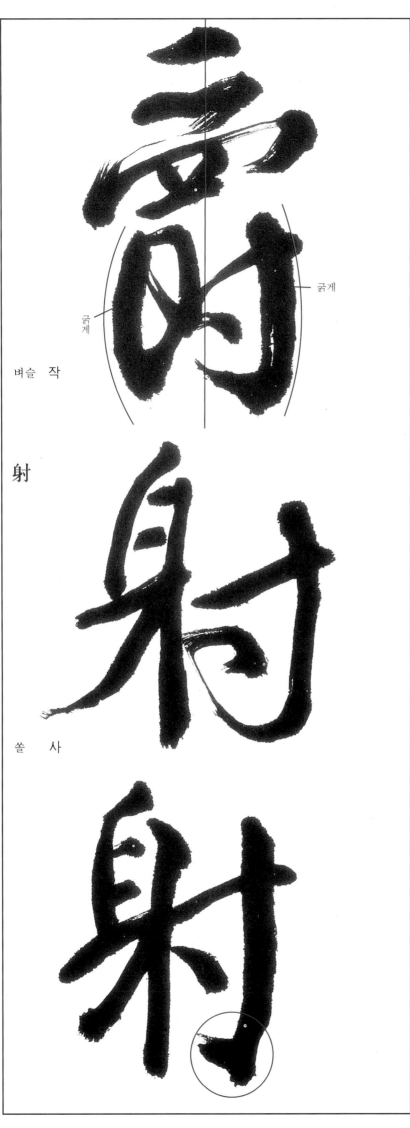

굵게

굵게

벼슬 작

射

쏠 사

而

말이을 이

端

끝 단

납작한 편

苟

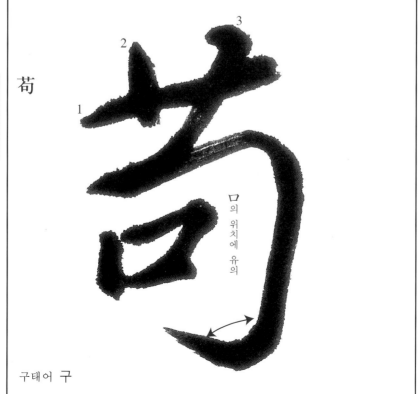

口의 위치에 유의

구태어 구

47

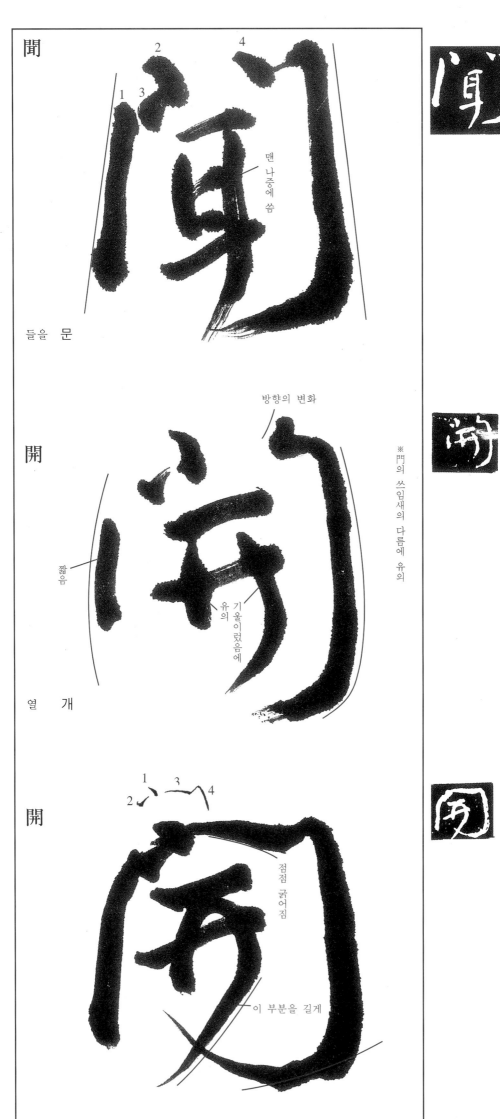

聞

들을 문

開

열 개

開

맨 나중에 씀

방향의 변화

※門의 쓰임새의 다름에 유의

짧음

유의 기울이렀음에

점점 굵어짐

이 부분을 길게

不

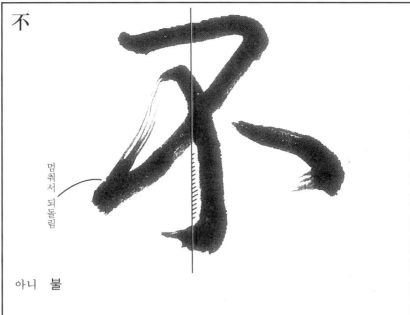

멈춰서 되돌림

아니 불

 百

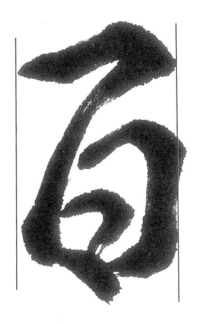

일백 백

 本

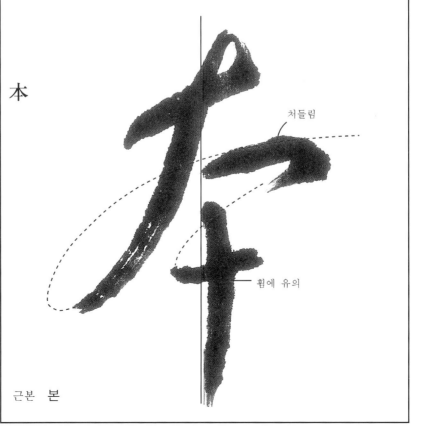

치들림

휨에 유의

근본 본

49

及

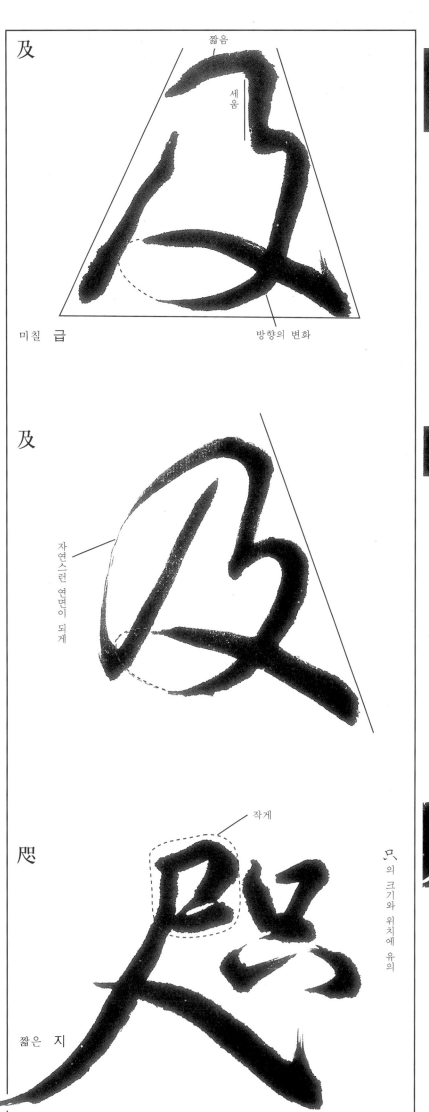

짧음

세움

미칠 급

방향의 변화

及

자연스런 연면이 되게

咫

작게

짧은 지

口의 크기와 위치에 유의

然

그럴 연

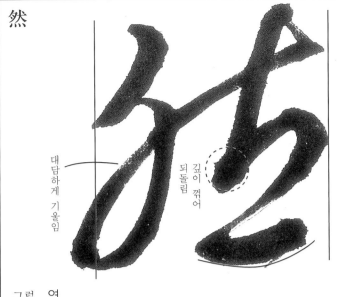

대담하게 기울임

깊이 꺾어 되돌림

然

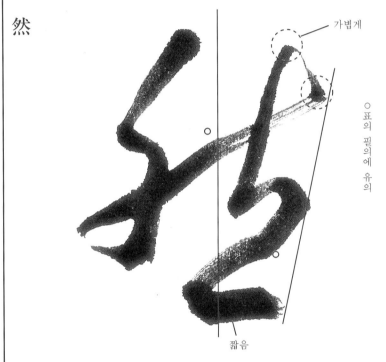

가볍게

○표의 필의에 유의

짧음

極

다할 극

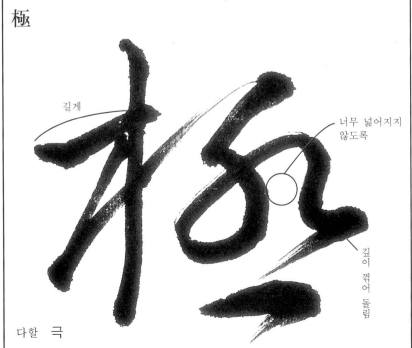

길게

너무 넓어지지 않도록

깊이 꺾어 돌림

若
같을 약

是
이 시

是
이 시

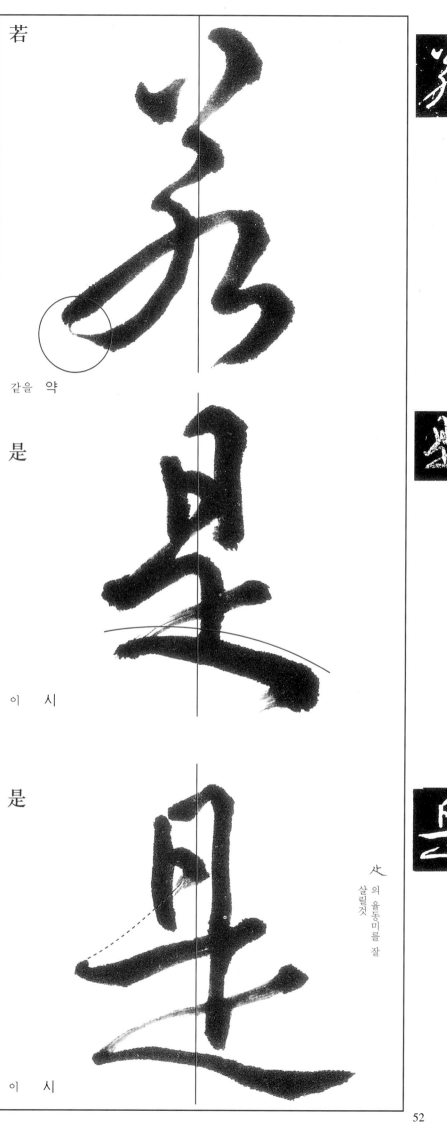

산의 율동미를 잘 살릴것

廻

돌아올 회

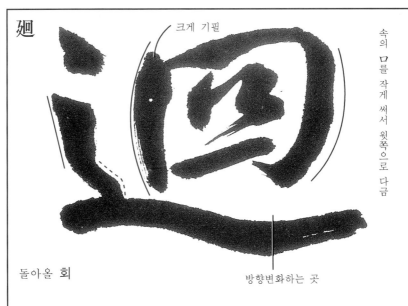

크게 기필

속의 口를 작게 써서 윗쪽으로 다금

방향변화하는 곳

過

※ 廻, 過, 遂의 책받침의 쓰임새 변화에 유의

지날 과

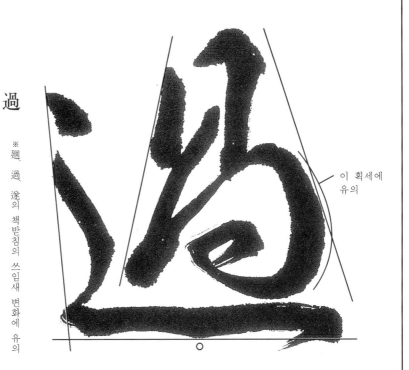

이 획세에 유의

※ 획을 가늘게 썼음에 유의

遂

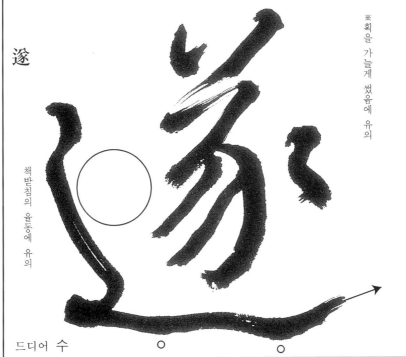

책받침의 율동에 유의

드디어 수

廷

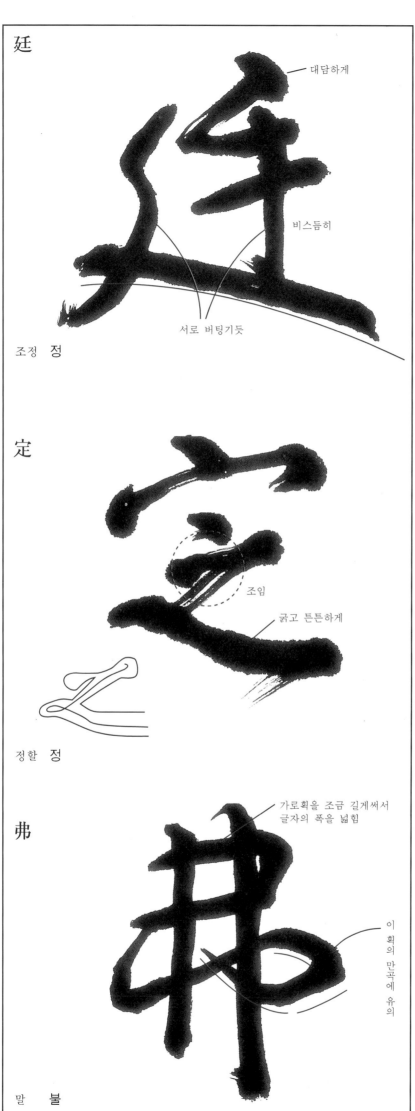

대담하게

비스듬히

서로 버팅기듯

조정 정

定

조임

굵고 튼튼하게

정할 정

弗

가로획을 조금 길게써서
글자의 폭을 넓힘

이 획의 만곡에 유의

말 불

階

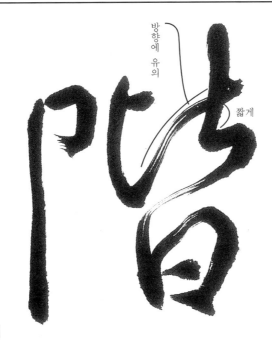

방향에 유의
짧게

섬뜰 계

路

길 로

煙

거침없이

연기 연

叛

이 부분은 굵어지지 않게

배반할 반

師

길이에 유의

스승 사

唯

작게

휨에 유의

⼝부의 변형

오직 유

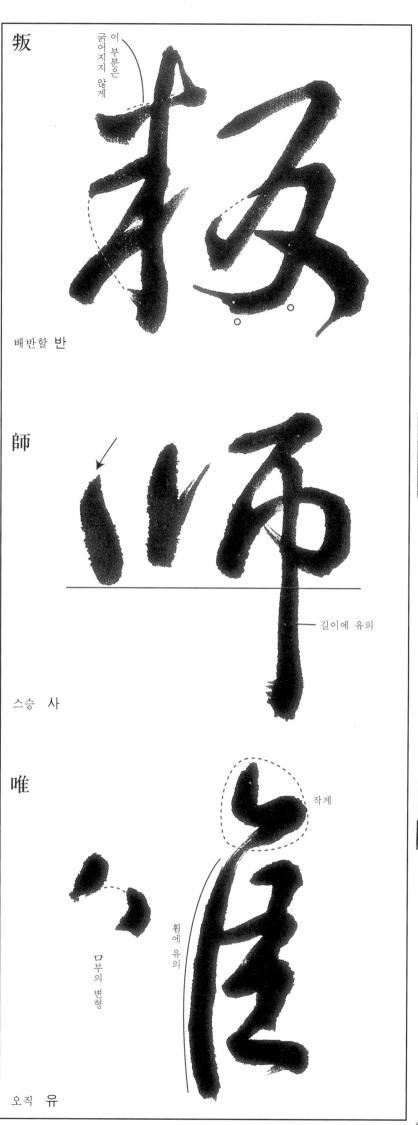

衆

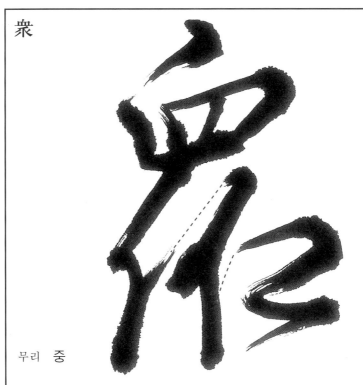

무리 중

居

작게

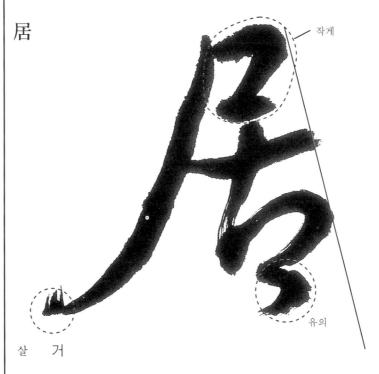

유의

살 거

所

일단 멈췄다가

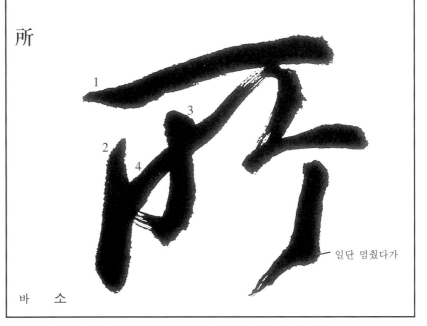

바 소

明

밝을 명

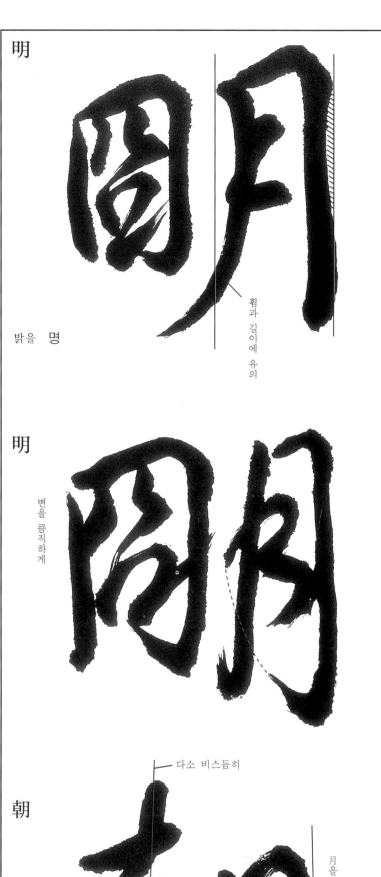

휨과 길이에 유의

明

변을 큼직하게

朝

아침 조

다소 비스듬히

月을 작게

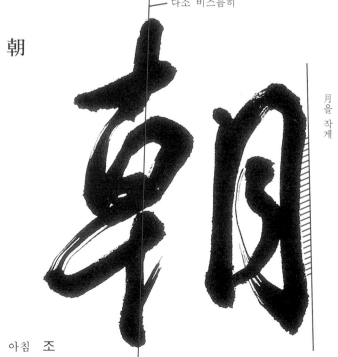

58

魚

고기 어

魯

노나라 로

喜

기쁠 희

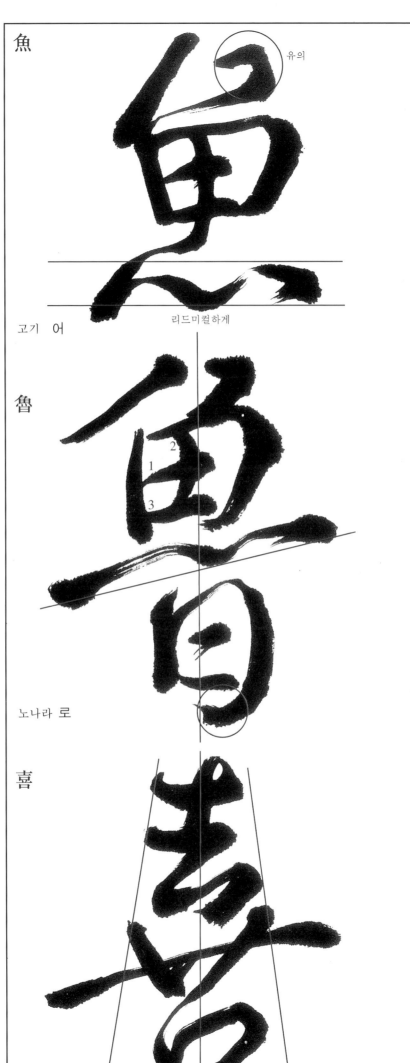

유의

리드미컬하게

길이에 유의

59

豈

어찌 기

盆

더할 익

盖

덮을 개

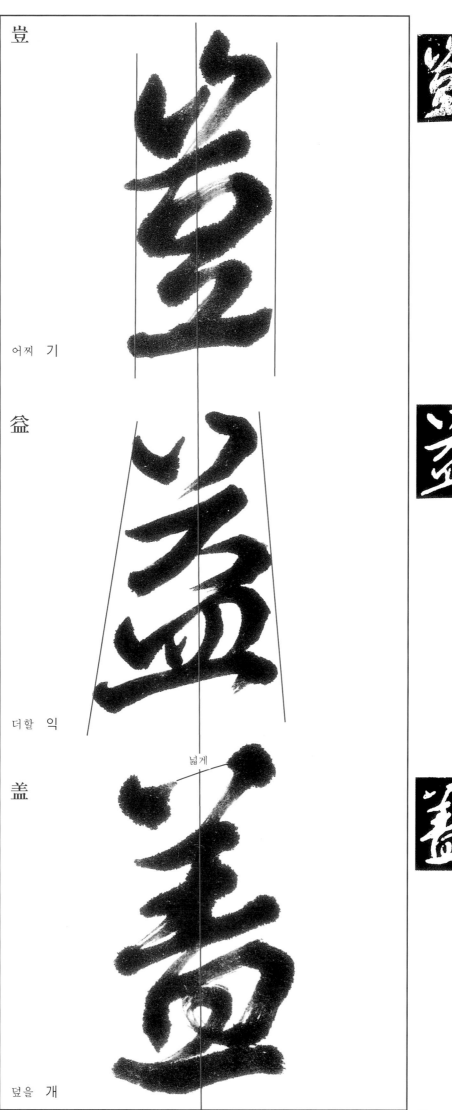

넓게

豈

益

盖

凌

어신연길 릉

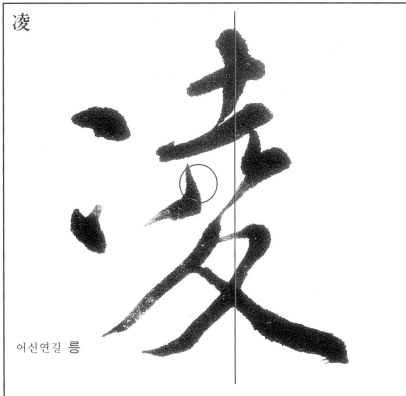

海

바다 해

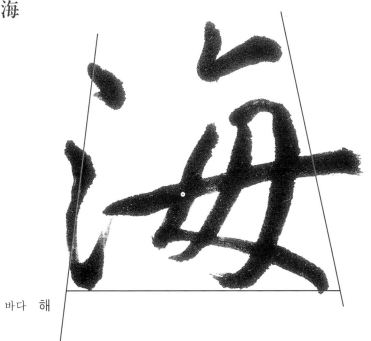

須

길게

무릎지기 수

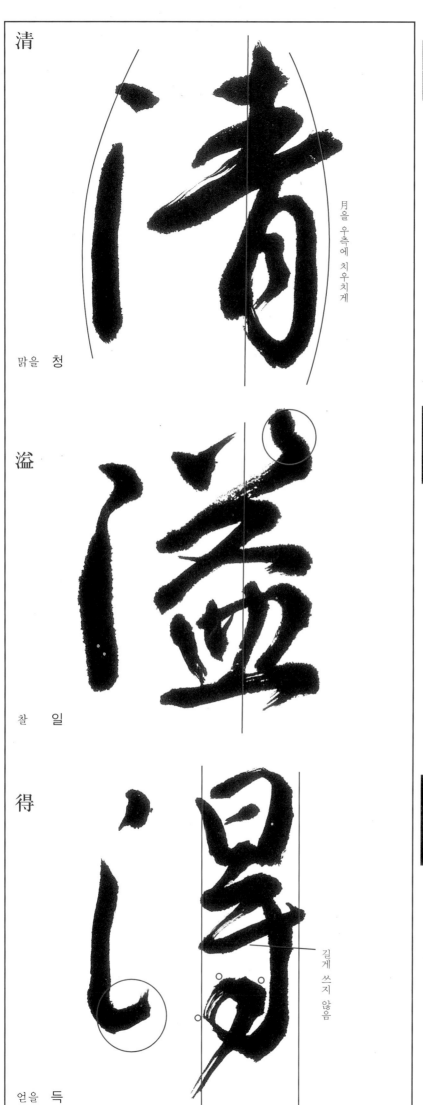

清

月을 우측에 치우치게

맑을 청

溢

찰 일

得

얻을 득

길게 쓰지 않음

朽

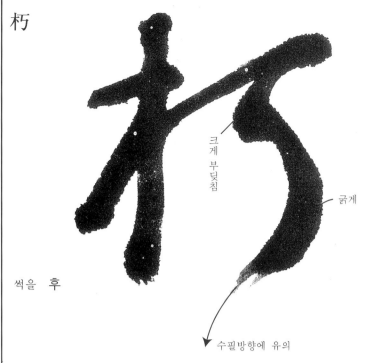

크게 부딪침

굵게

썩을 후

수필방향에 유의

朽

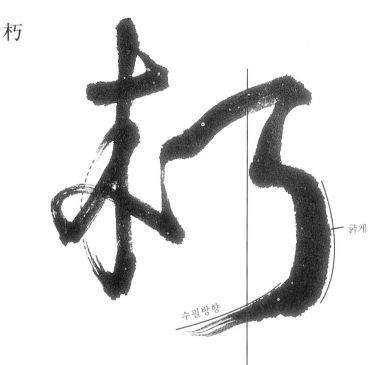

굵게

수필방향

相

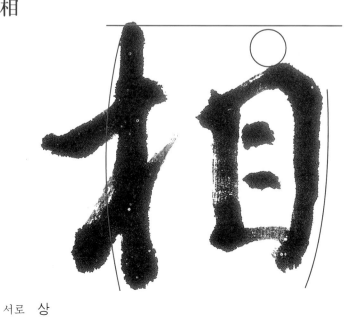

서로 상

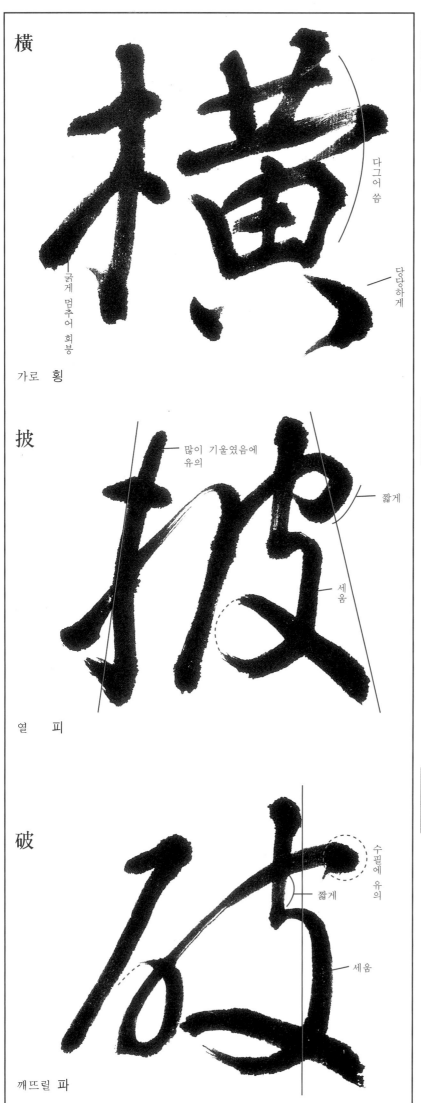

橫

다 그어 씀

당당하게

굵게 멈추어 회봉

가로 횡

披

많이 기울였음에 유의

짧게

세움

열 피

破

수필에 유의

짧게

세움

깨뜨릴 파

於

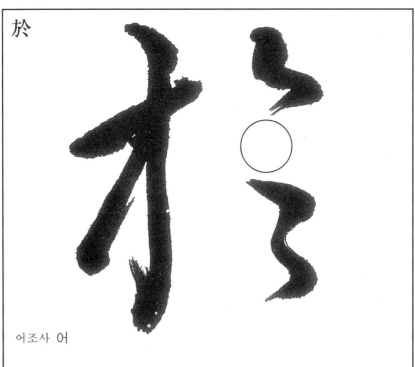

어조사 어

損

짧은 편

움힘

크지 않음

덜 손

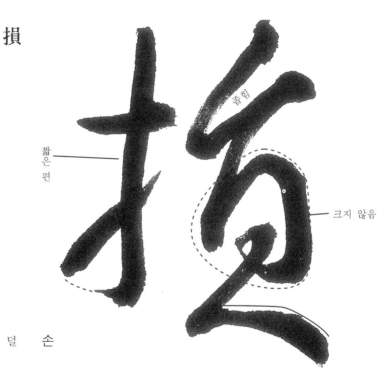

挫

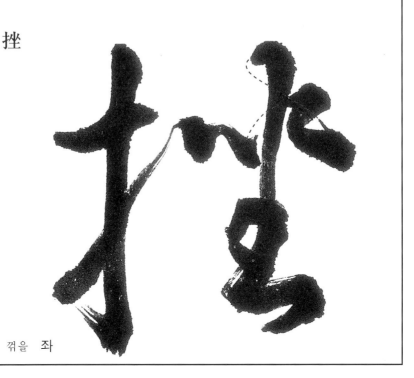

겪을 좌

檢

제 2 획의 힘에 유의

교정할 검

攫

엉성해지지 않게

좌우의 길이에 유의

후려칠 확

揆

긴축시킴

헤아릴 규

振

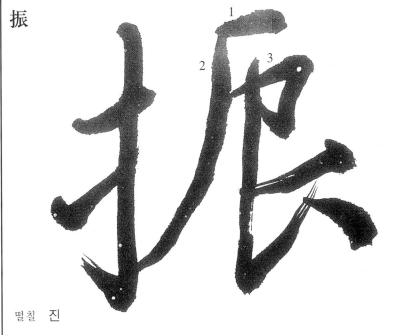

떨칠 진

挺

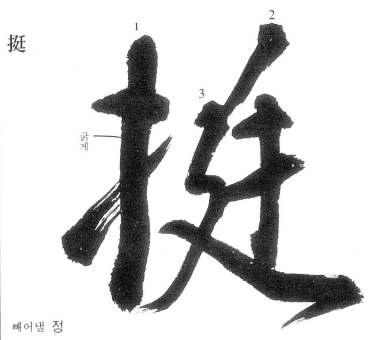

굵게

빼어낼 정

矜

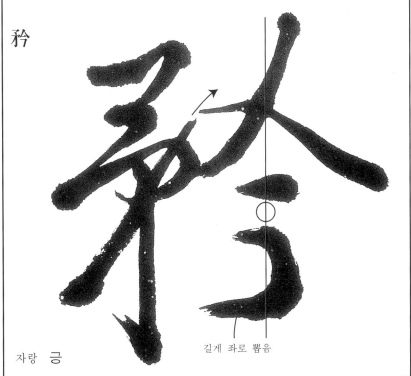

길게 좌로 뽑음

자랑 긍

思

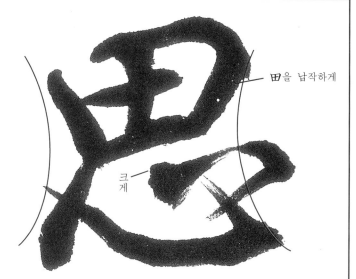

田을 납작하게

크게

생각 사

念

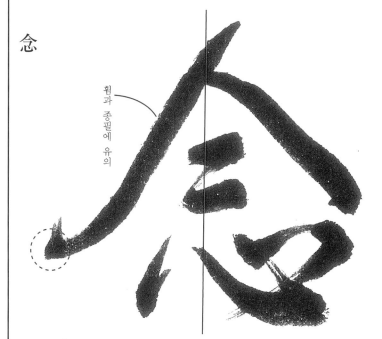

휨과 종필에 유의

생각 녕

怒

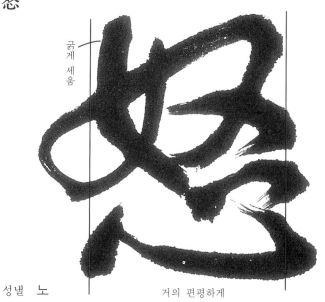

굵게 세움

성낼 노

거의 편평하게

意

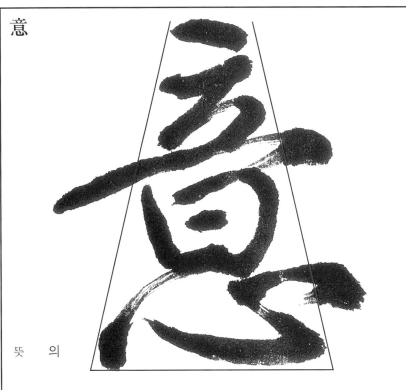

뜻 의

悟

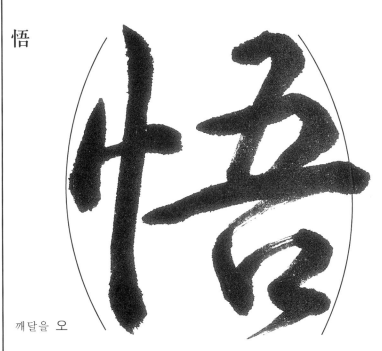

깨달을 오

恬

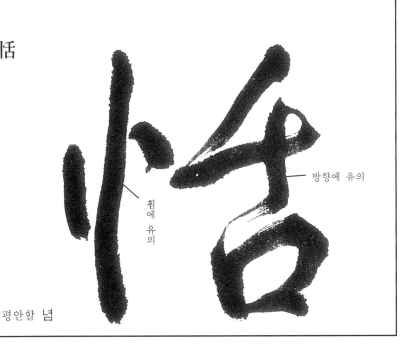

방향에 유의

힘에 유의

평안할 념

恨

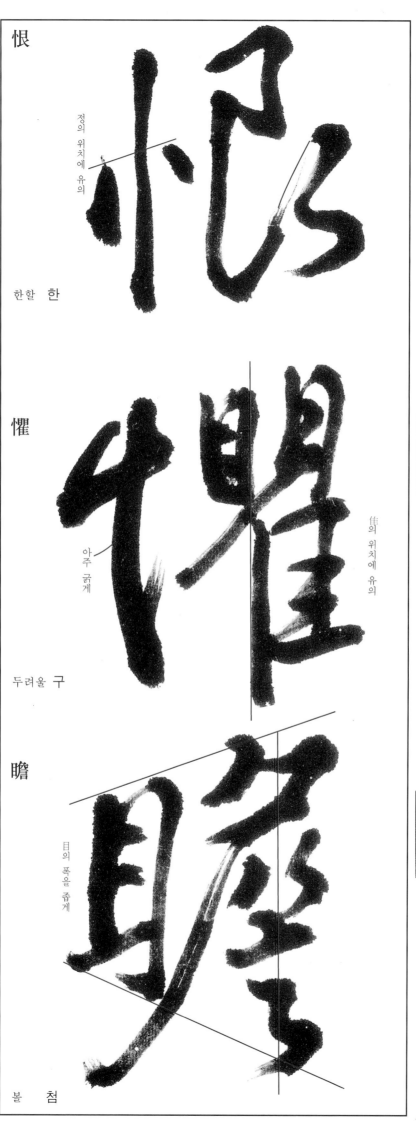

정의 위치에 유의

한할 한

懼

佳의 위치에 유의

아주 굵게

두려울 구

瞻

目의 폭을 좁게

볼 첨

時

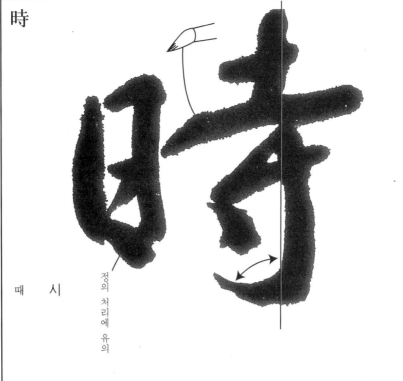

때 시

정의 처리에 유의

昨

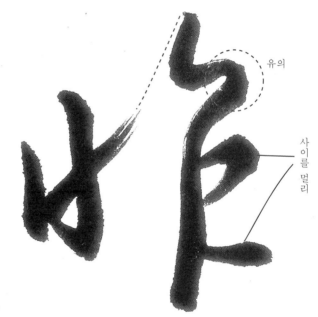

유의

사이를 멀리

어제 작

晚

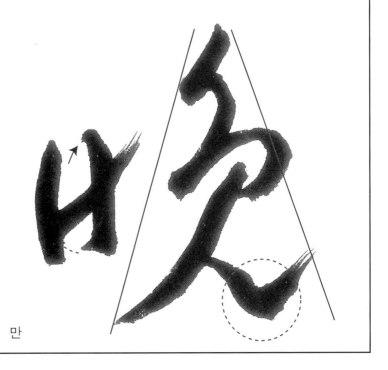

늦을 만

等

무리 등

莫

말 막

第

차례 제

横획들의 사이를 좁힘

우측으로 내어
밀지 않음

위로 길게 뽑았음에 유의

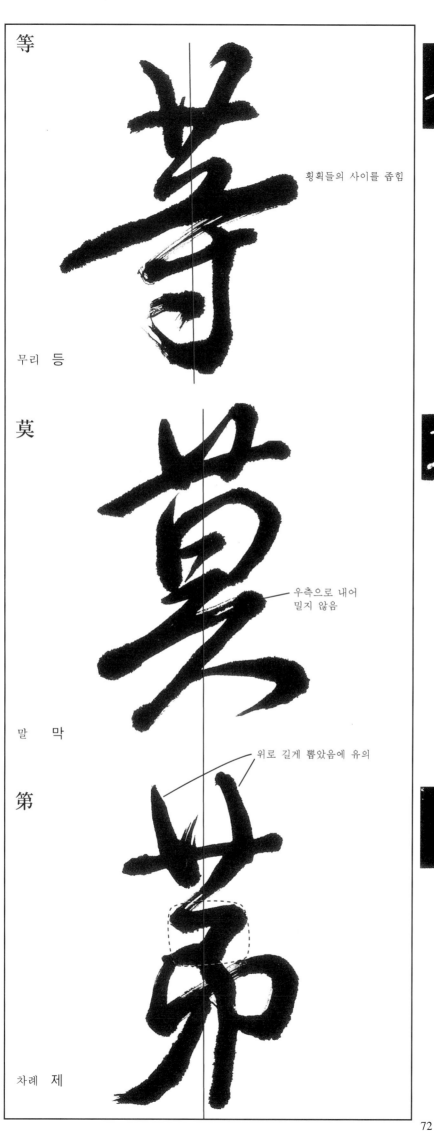

威

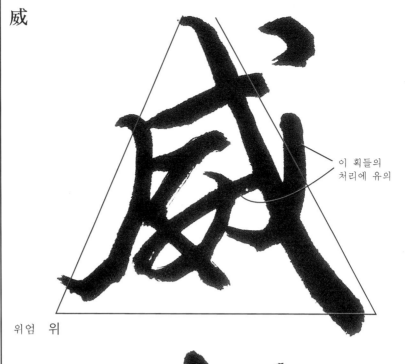

이 획들의
처리에 유의

위엄 위

威

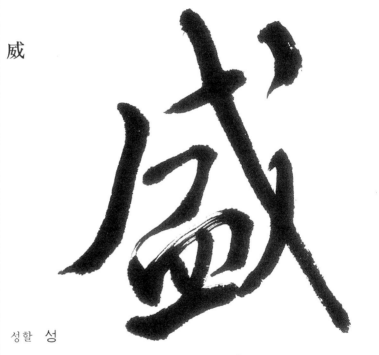

성할 성

藏

굵게

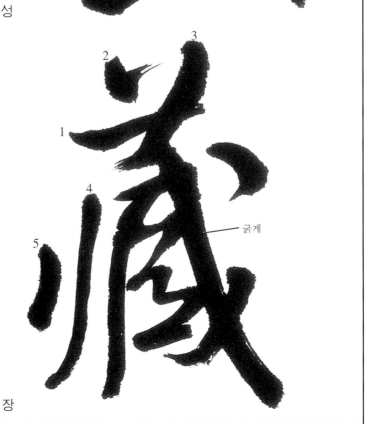

감출 장

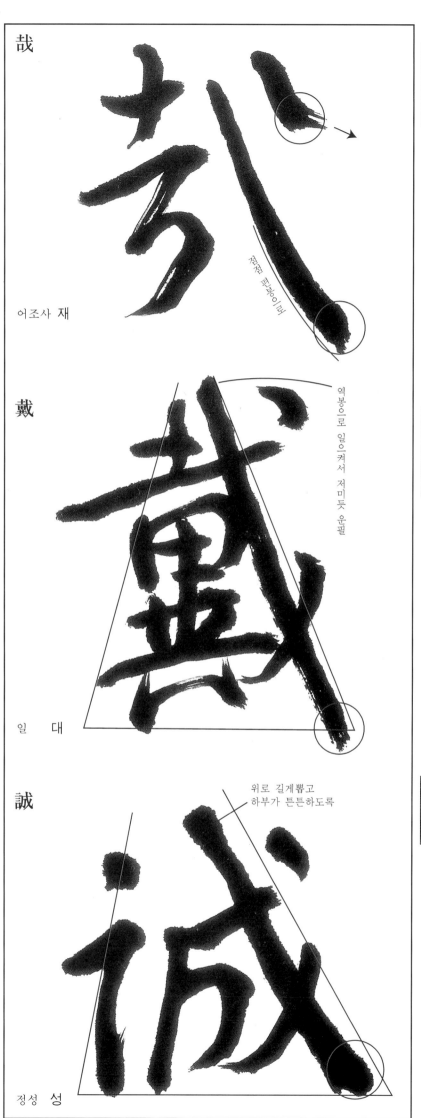

哉

어조사 재

점점 편봉으로

戴

역봉으로 일으켜서 저미듯 운필

일 대

誠

위로 길게뽑고
하부가 튼튼하도록

정성 성

秩

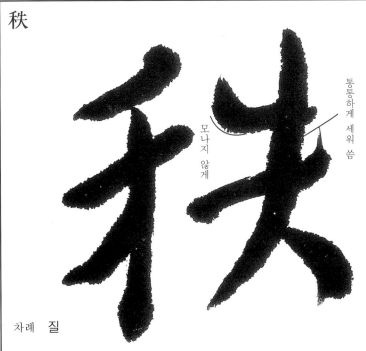

통통하게 세워 씀

모나지 않게

차례 질

和

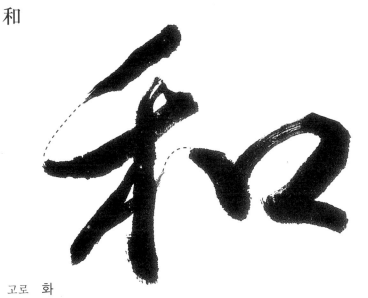

口의 크기와 위치가 중요

고로 화

彛

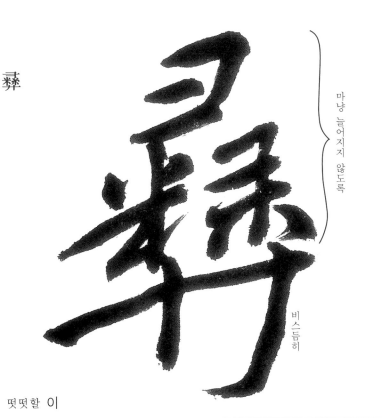

마냥 늘어지지 않도록

비스듬히

떳떳할 이

謂

田을 넓고 납작하게

이를 위

請

청할 청

謹

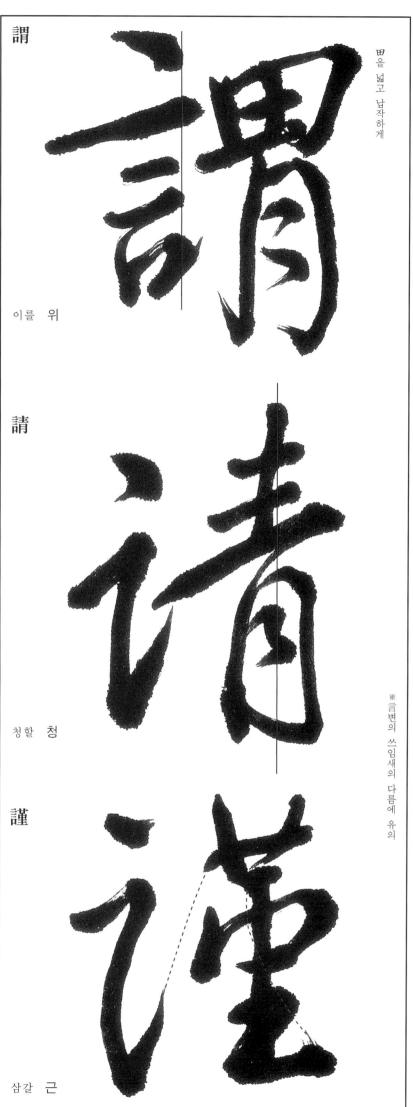

※言변의 쓰임새의 다름에 유의

謂

請

謹

삼갈 근

初

점을 크게

세움

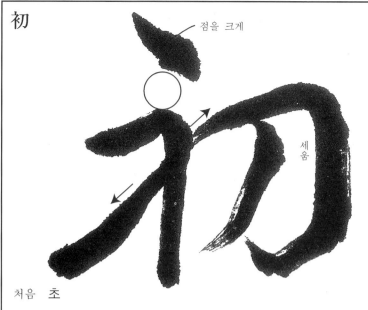

처음 초

禮

짧고

길게

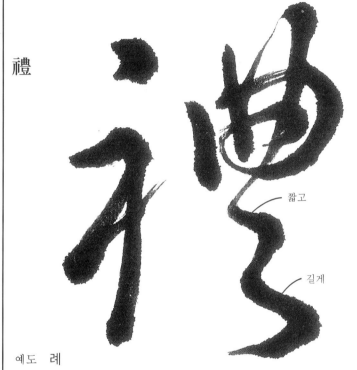

예 도 례

責

작게

길게

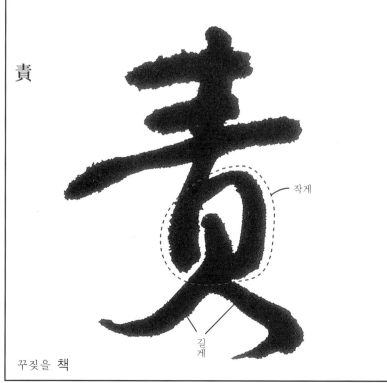

꾸짖을 책

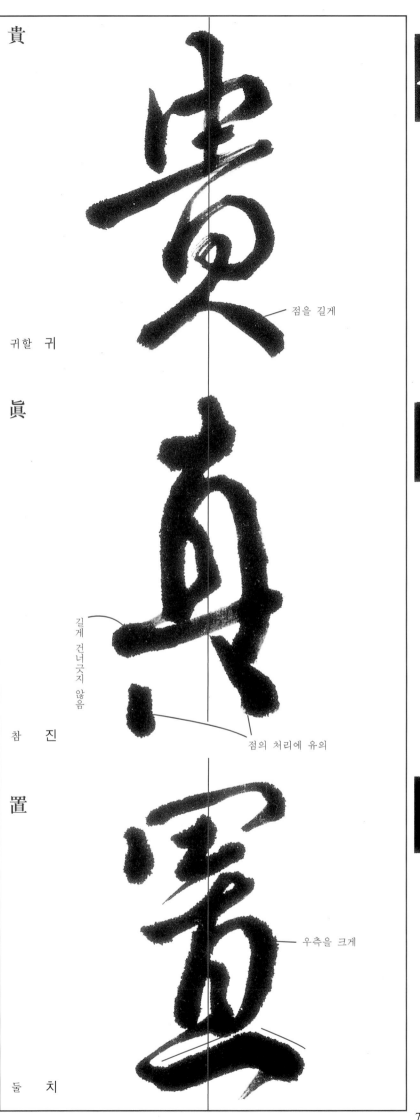

貴

귀할 귀

眞

참 진

置

둘 치

점을 길게

길게 건너긋지 않음

점의 처리에 유의

우측을 크게

78

長

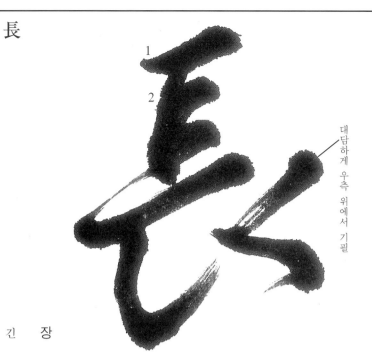

대담하게 우측 위에서 기필

긴 장

張

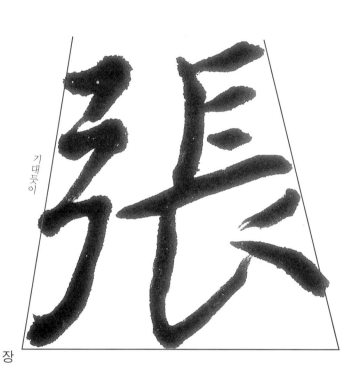

기대듯이

베풀 장

厭

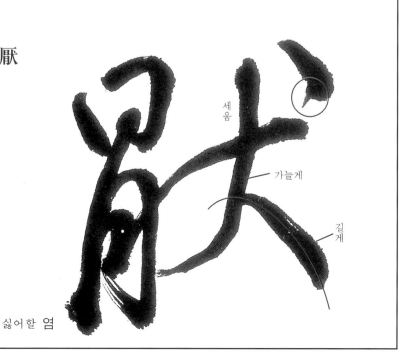

세움

가늘게

길게

싫어할 염

址

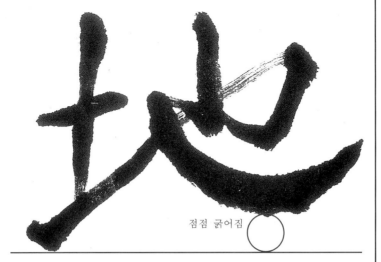

점점 굵어짐

땅 지

壞

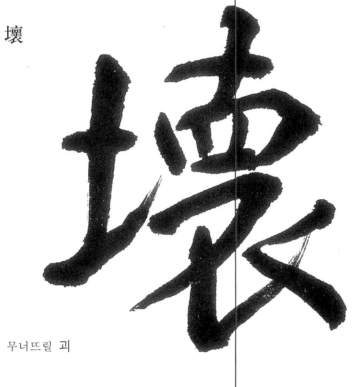

무너뜨릴 괴

知

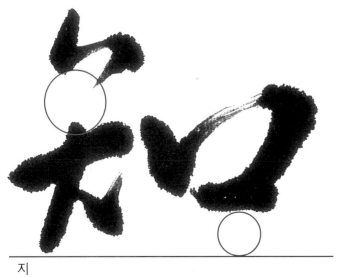

알 지

坐

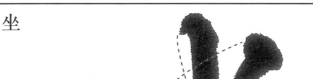

왼쪽을 여유있게

앉을 좌

座

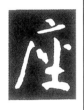

자리 좌

理

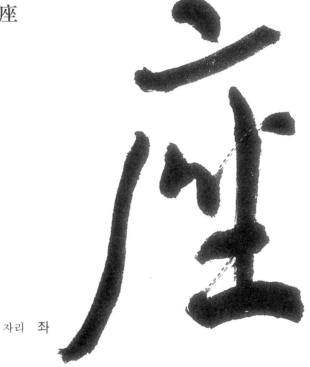

이치 리

81

紀

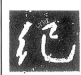

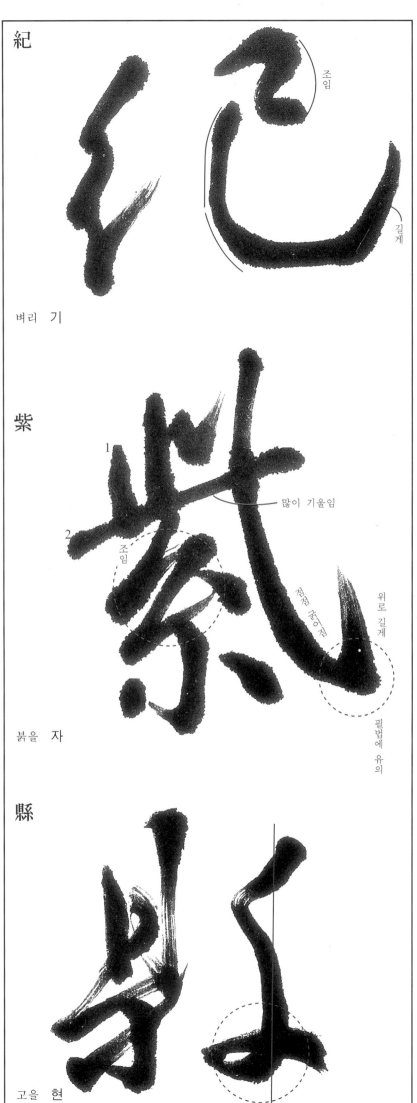

조임

길게

벼리 기

紫

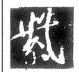

1

많이 기울임

2

조임

점점 굵어짐

위로 길게

붉을 자

필법에 유의

縣

고을 현

82

類

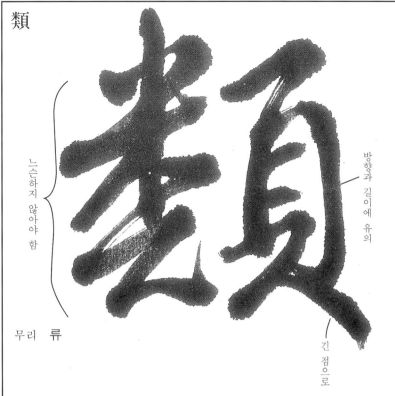

느슨하지 않아야 함

방향과 길이에 유의

긴 점으로

무리 류

顔

조여야 함

짧고

길게

얼굴 안

願

위로 휨

휨에 유의

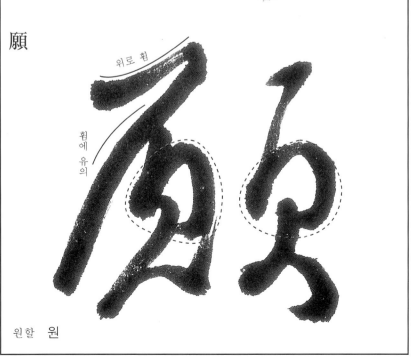

원할 원

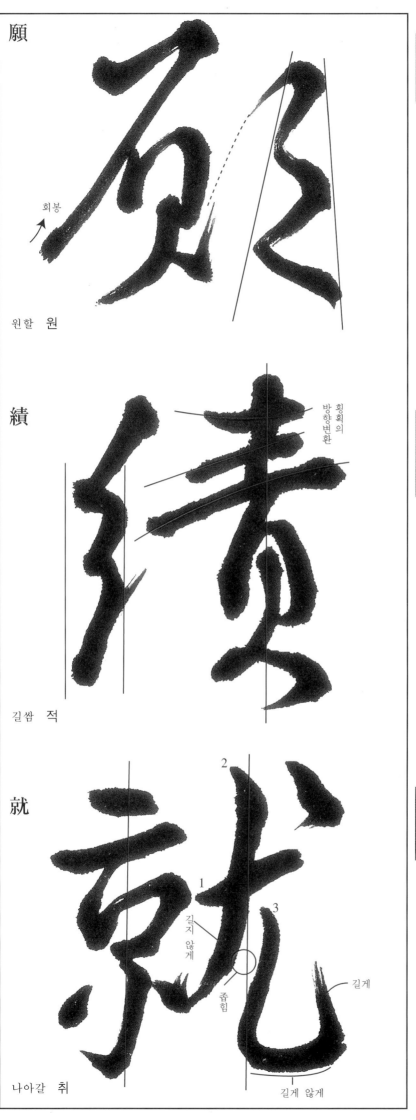

願

회봉

원할 원

績

횡획의
방향변환

길쌈 적

就

2

1

길지
않게

3

좁힘

길게

나아갈 취

길게 않게

敢

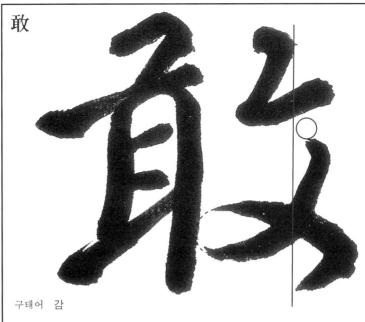

구태어 감

※文(등글월문)의 쓰임새의 변화

세움

故

세움

연고 감

敬

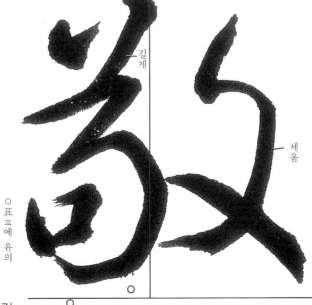

길게

세움

○표에 유의

공경 경

卿

벼슬 경

방향과 길이에 유의

卿

하부가 길게

卿

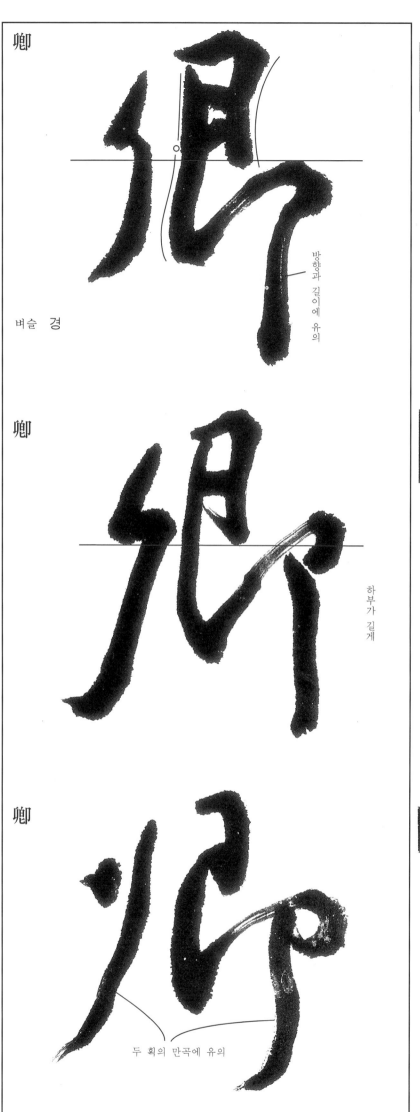

두 획의 만곡에 유의

抑

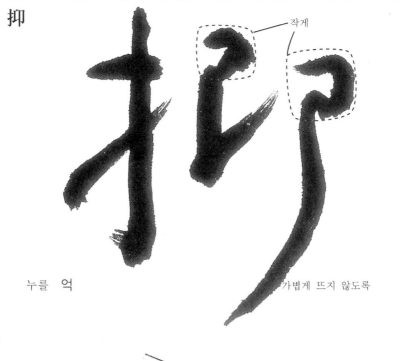

누를 억

작게

가볍게 뜨지 않도록

鄕

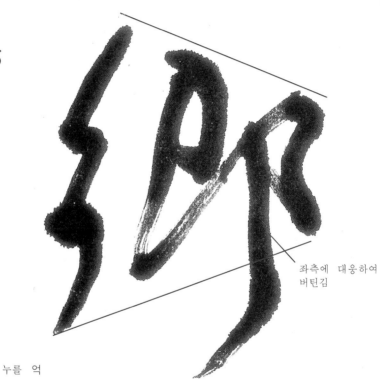

누를 억

좌측에 대응하여
버틴김

部

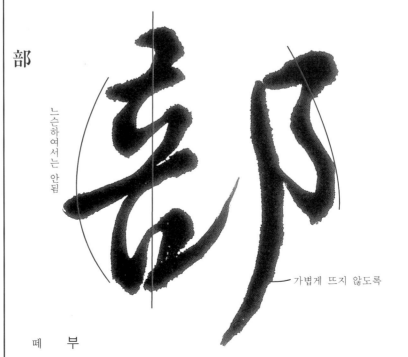

느슨하여서는
안됨

가볍게 뜨지 않도록

떼 부

監
살필 감

隔
막힐 격

怪
괴이할 괴

南
남녘 남

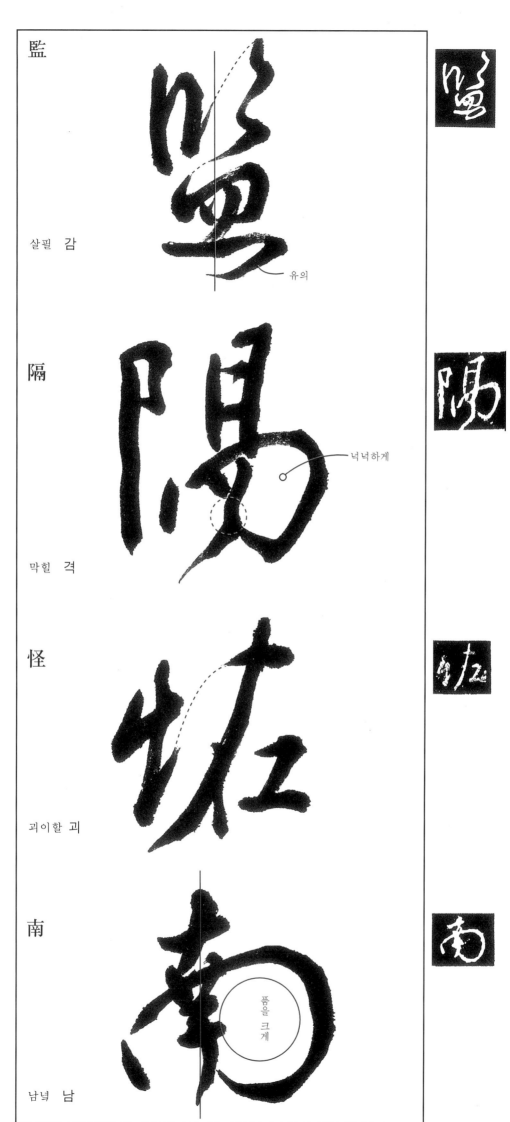

유의
넉넉하게
품을 크게

富

부자 부

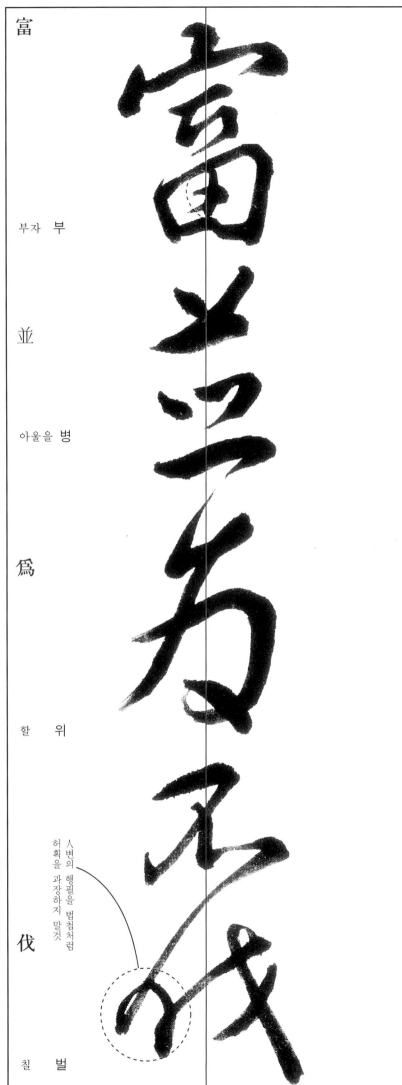

並

아울을 병

爲

할 위

伐

칠 벌

人번의 행필을 법첩처럼
허회을 과장하지 말것

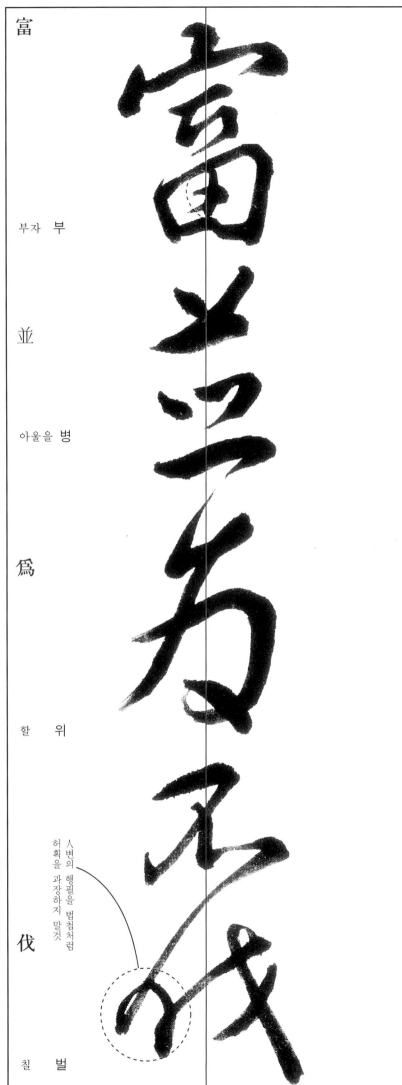

事

일 사

常

떳떳 상

參

참여할 참

書

글 서

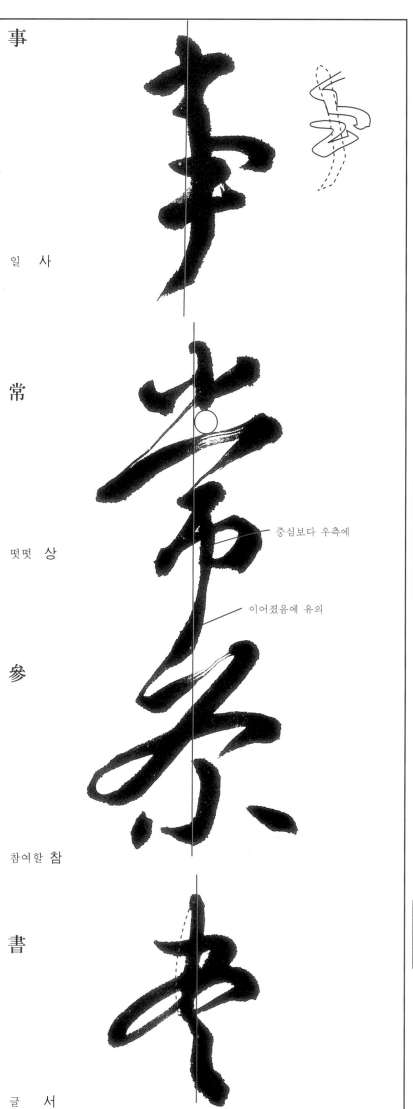

중심보다 우측에

이어졌음에 유의

酬

갚을 수

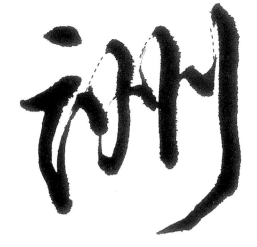

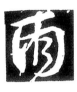

兩

두 량

휨에 유의

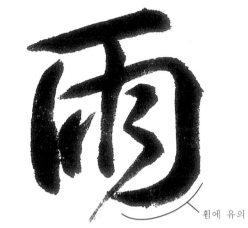

欲

길게

하고자할 욕

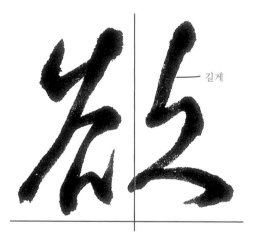

欲

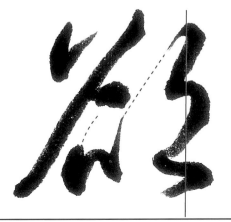

欲

欲

柔

부드러울 유

異

다를 이

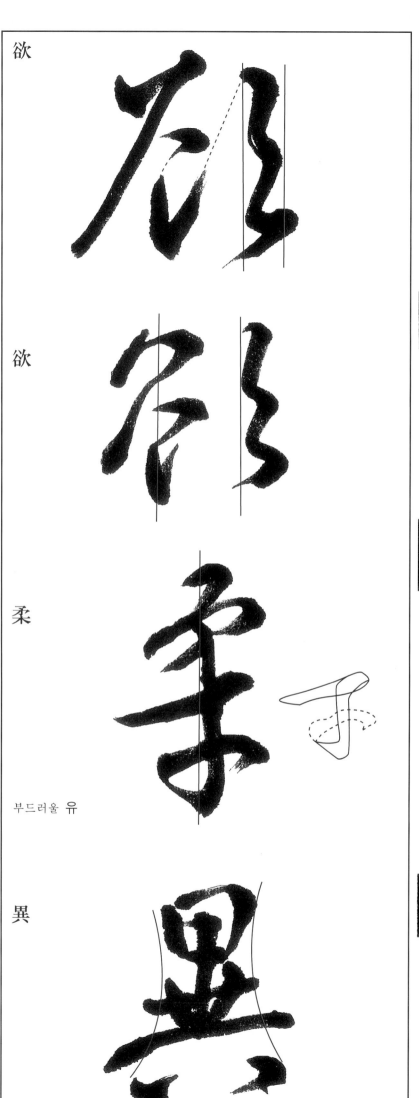

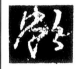
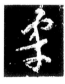
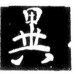

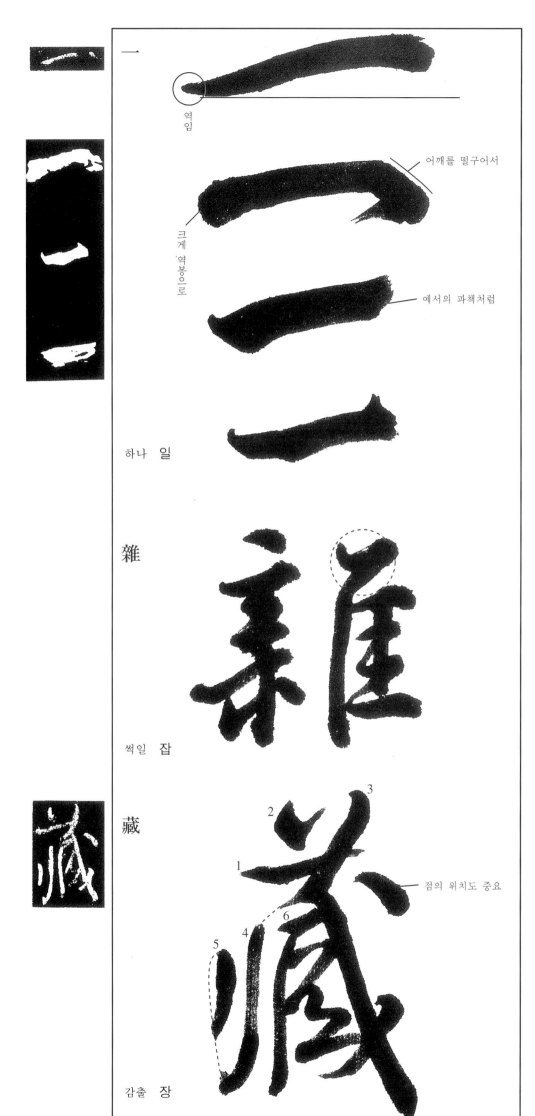

一

하나 일

雜

썩일 잡

藏

감출 장

竊
도둑질할 절

齊
가지런할 제

終
마침 종

指
손가락 지

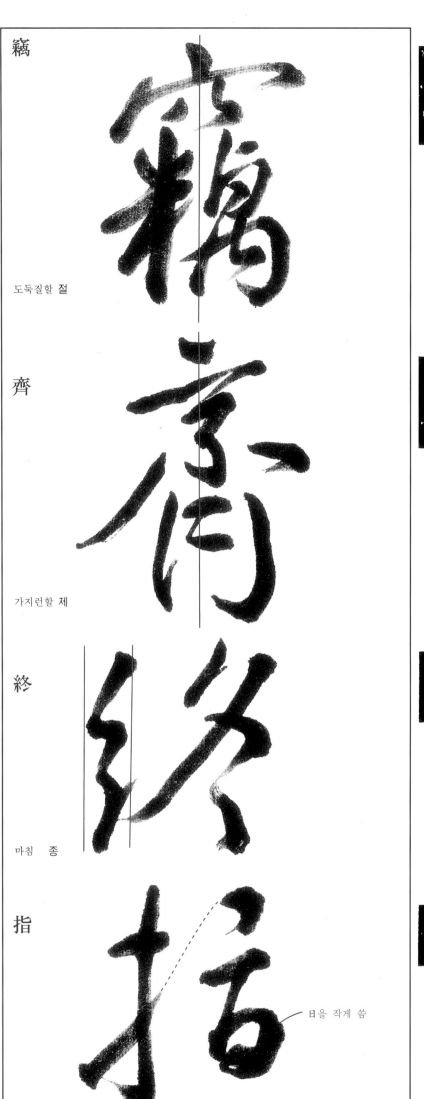

日을 작게 씀

之 갈 지

乎 어조사 호

殄 다할 진

賊 도적 적

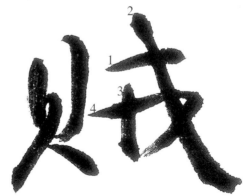

輒 문득 첩

아래가 길지 않음

좌점을 멀리에 찍음

何
어찌 하

顯
나타날 현

扈
뒤따를 호

興
일 흥

길게
길게
길게

綱

벼리 강

유

無

짧게

가로획의 사이

없을 무

班

반렬 반

保

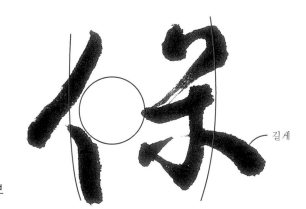

길세

보전할 보

將
장수 장

軍
군사 군

尙
오히려 상

書
글 서

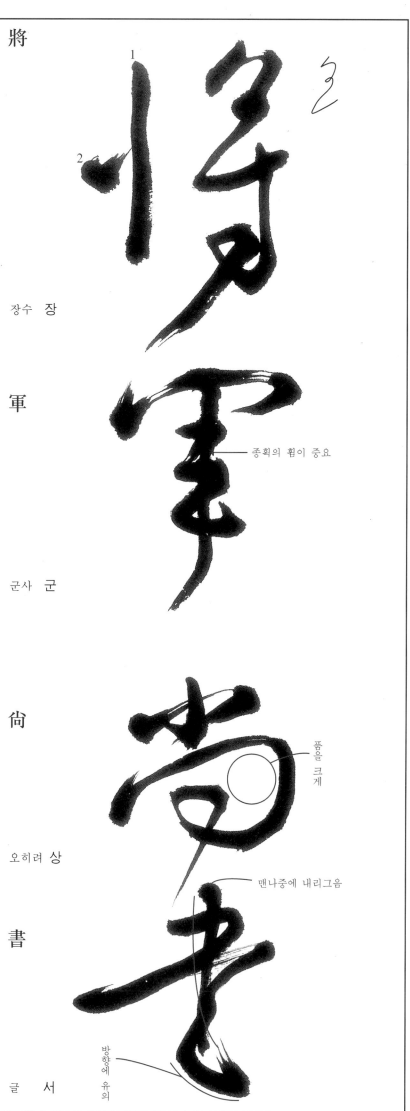

종획의 휩이 중요

품을 크게

맨나중에 내리그음

방향에 유의

僕
종 복

射

쏠 사

不

아니 불

同

한가지 동

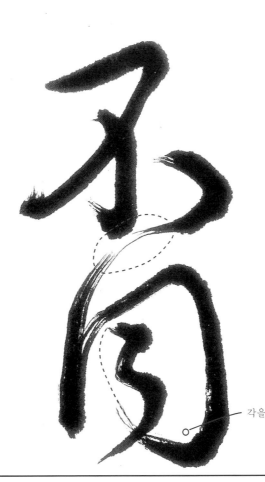

필세에 유의

각을 크게

99

諸

모두 제

侯

才

爲

諸
제후 후

侯
휨에 유의

才
재주 재

爲
제후 후

휨에 유의

자연스럽게 이어지도록

휨에 유의

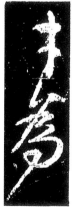

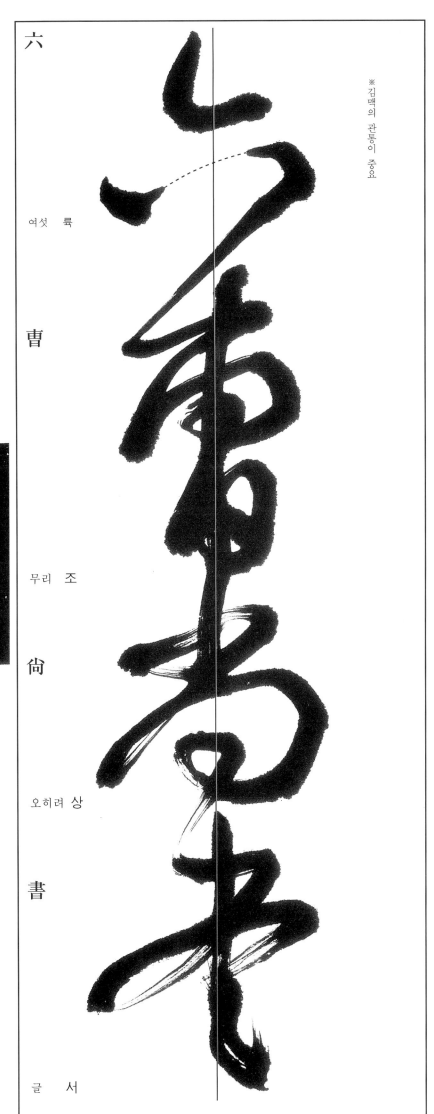

※김맥의 관통이 중요

六
여섯 륙

曺
무리 조

尙
오히려 상

書
글 서

六曺尙書

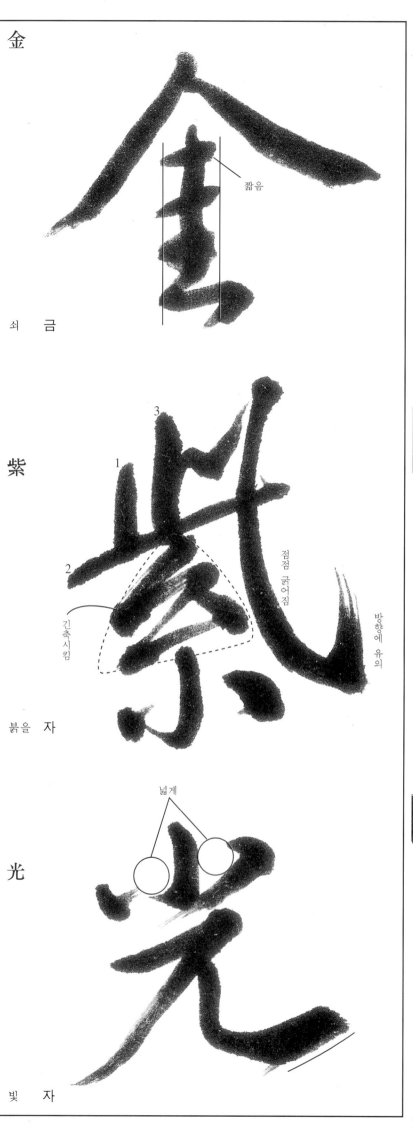

金

쇠 금

紫

붉을 자

光

빛 자

짧음

점점 굵어짐

방향에 유의

긴축시킴

넓게

祿

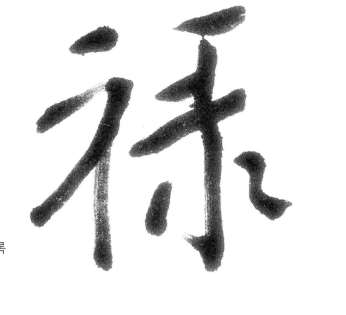

녹　록

大

큰　대

夫

지아비　부

가늘되 약하지 않게

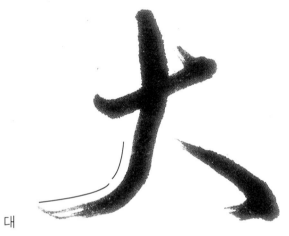

檢

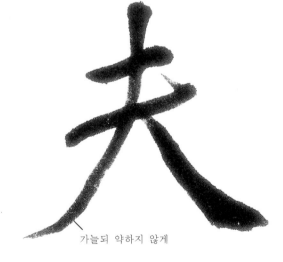

祿

大

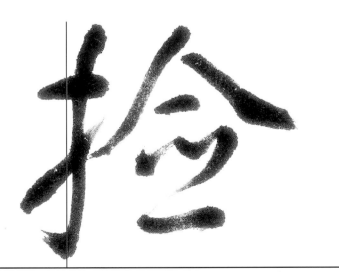

檢

살필　검

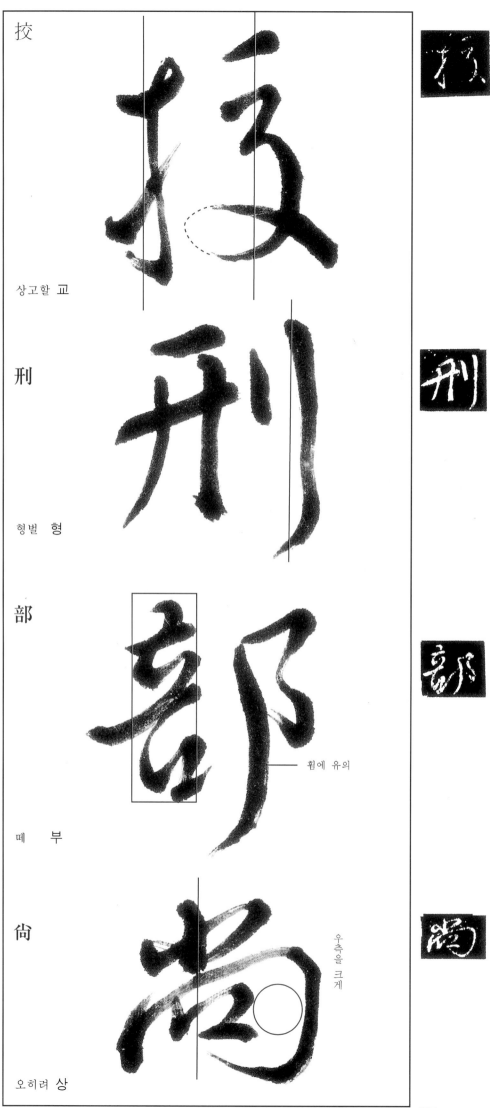

攷
상고할 교

刑
형벌 형

部
떼 부

尙
오히려 상

휨에 유의

우측을 크게

104

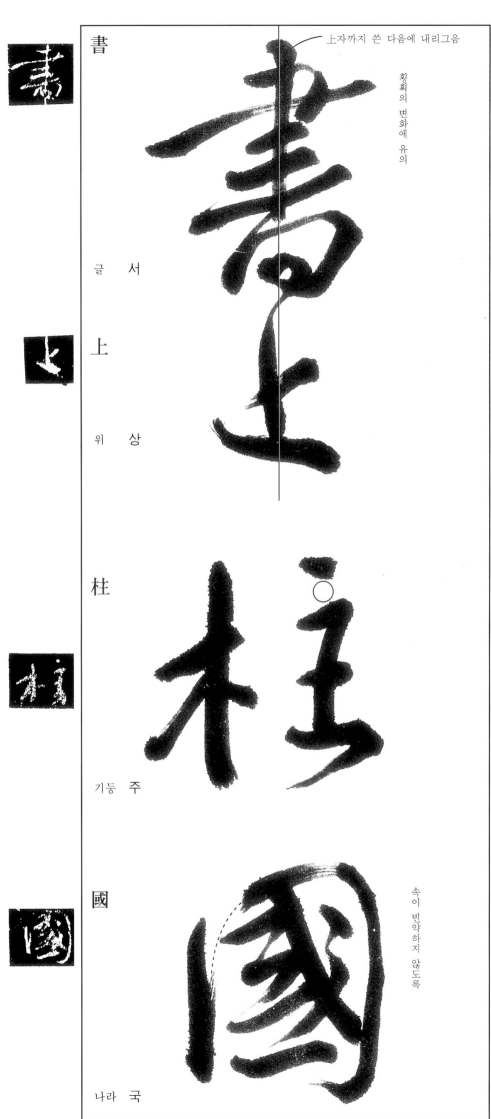

書

글 서

上자까지 쓴 다음에 내리그음

획획의 변화에 유의

書 글 서

上 위 상

柱 기둥 주

속이 빈약하지 않도록

國 나라 국

105

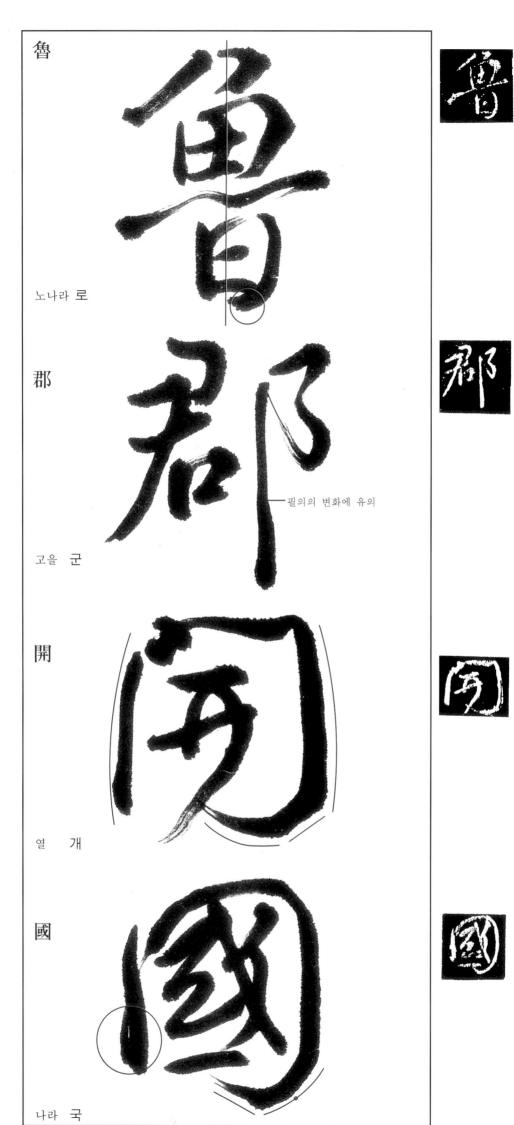

魯
노나라 로

郡
고을 군

開
열 개

國
나라 국

필의의 변화에 유의

106

公
귀 공

顔
얼굴 안

眞
참 진

卿
벼슬 경

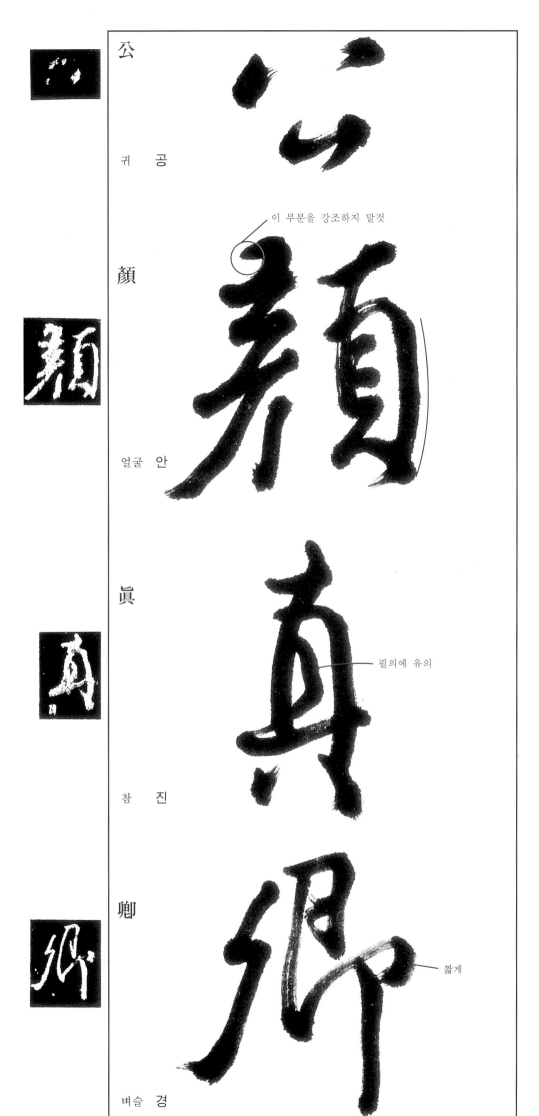

이 부분을 강조하지 말것

필의에 유의

짧게

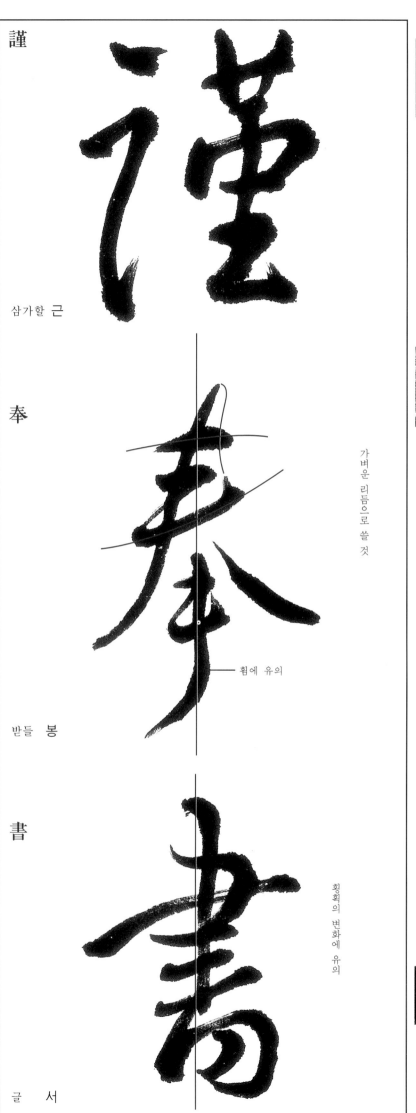

謹

삼가할 근

奉

받들 봉

書

글 서

가벼운 리듬으로 쓸 것

— 휨에 유의

획획의 변화에 유의

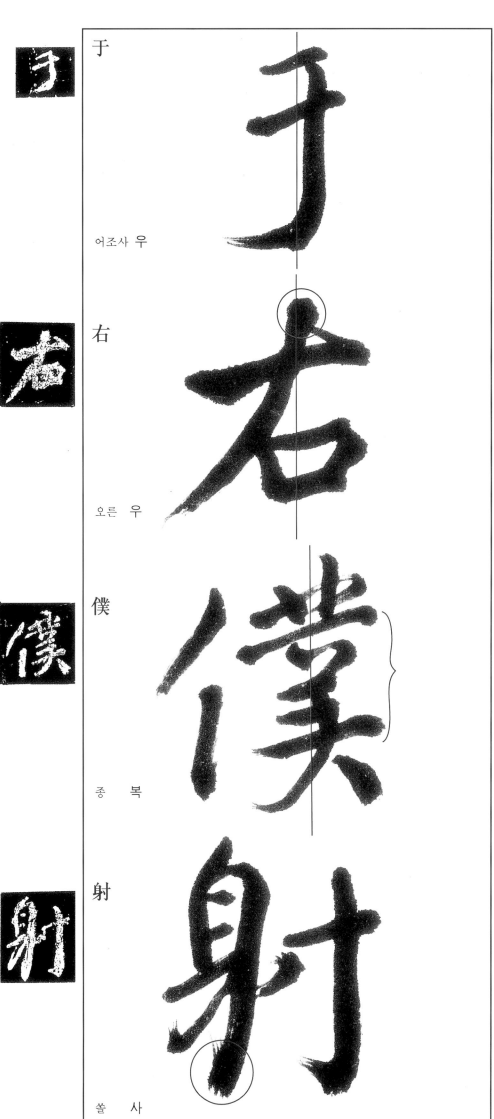

于
어조사 우

右
오른 우

僕
종 복

射
쏠 사

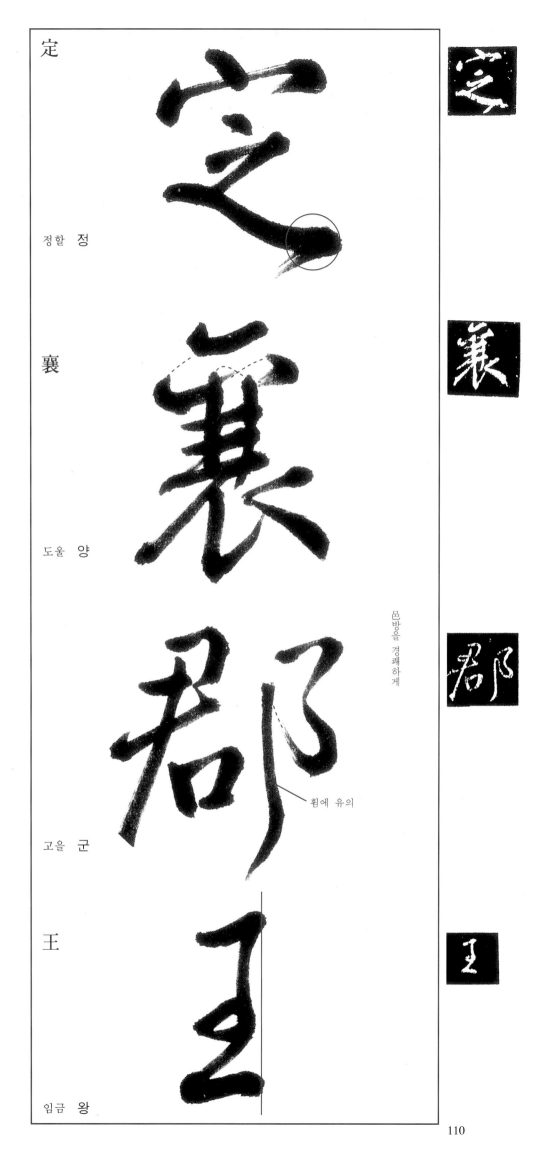

定
정할 정

襄
도울 양

郡
고을 군

王
임금 왕

몸방을 경쾌하게

휨에 유의

110

郭

성 곽

公

귀 공

閤

샛문 합

郭 下

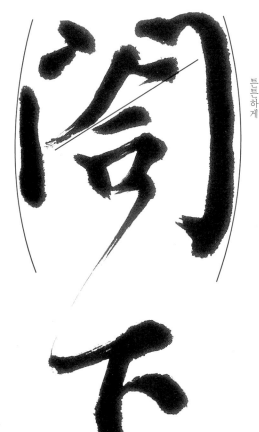

아래 하

111

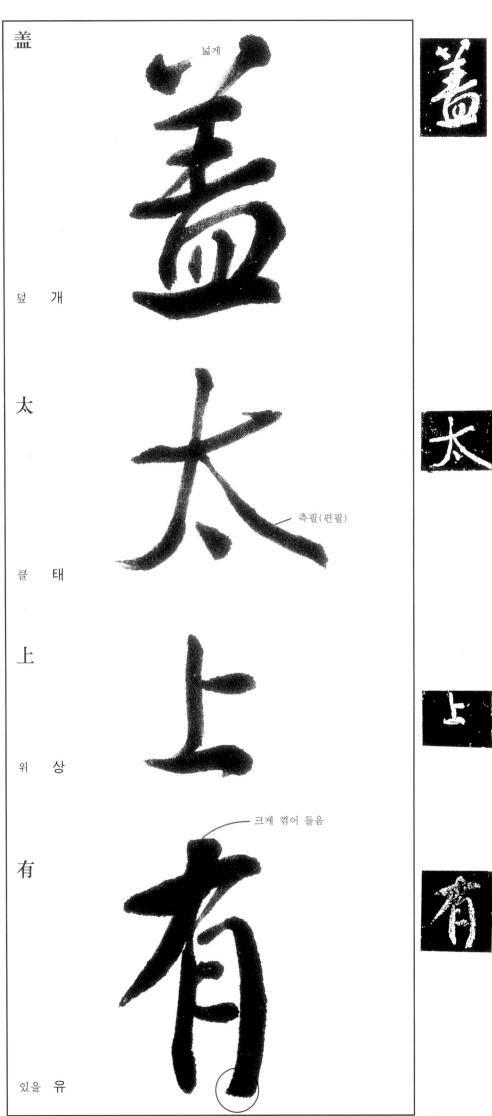

盖

덮개

있을 유

太

클 태

上

위 상

有

있을 유

넓게

측필(편필)

크게 꺾어 들음

盖 太 上 有

立

설립

立

德

德

큰 덕

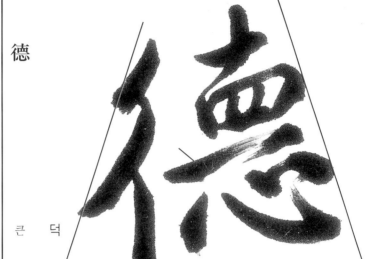

其

其

그 기

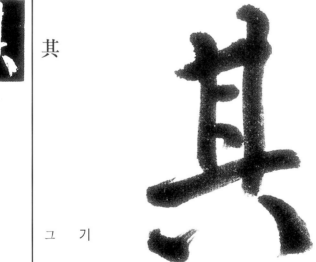

次

次

버금 차

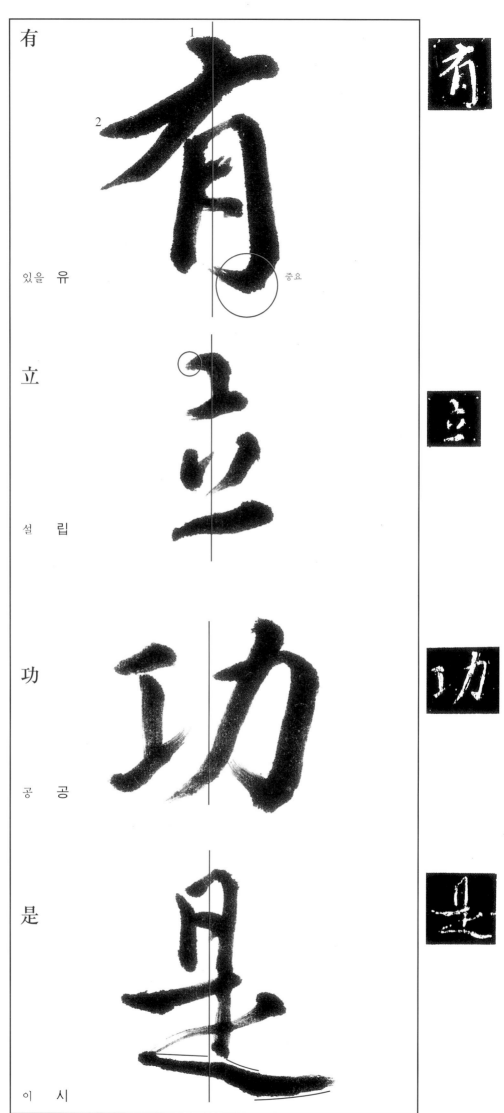

有
있을 유

立
설 립

功
공 공

是
이 시

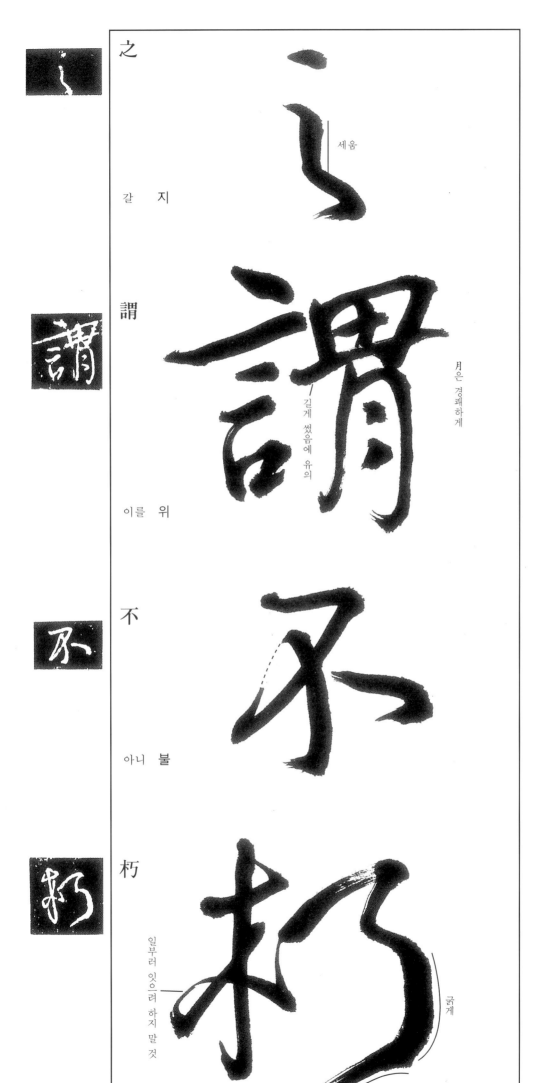

之
갈 지

謂
이를 위

不
아니 불

朽
썩을 후

세움

月은 경쾌하게

길게 썼음에 유의

일부러 잇으려 하지 말 것

굵게

필세에 유의

115

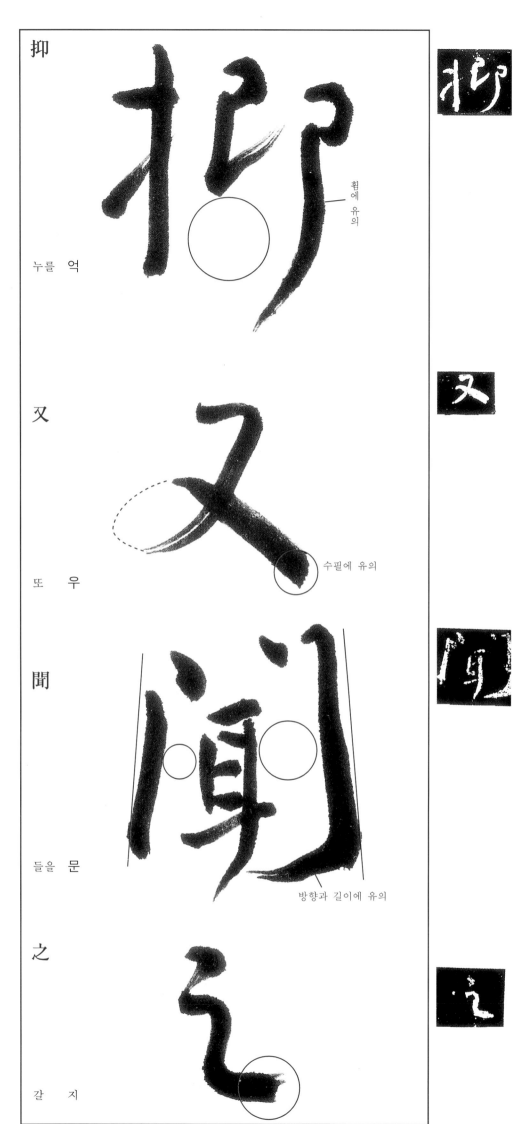

抑

누를 억

又

또 우

聞

들을 문

之

갈 지

휨에 유의

수필에 유의

방향과 길이에 유의

端

끝 단

揆

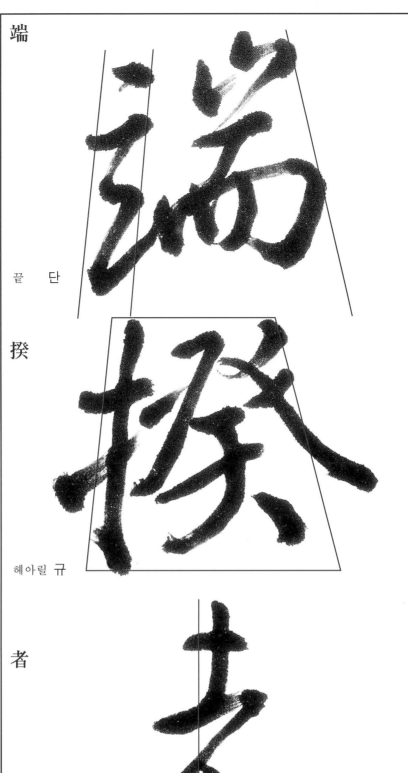

헤아릴 규

者

놈 자

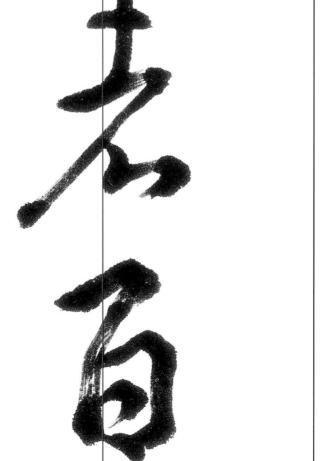

百

일백 백

117

寮

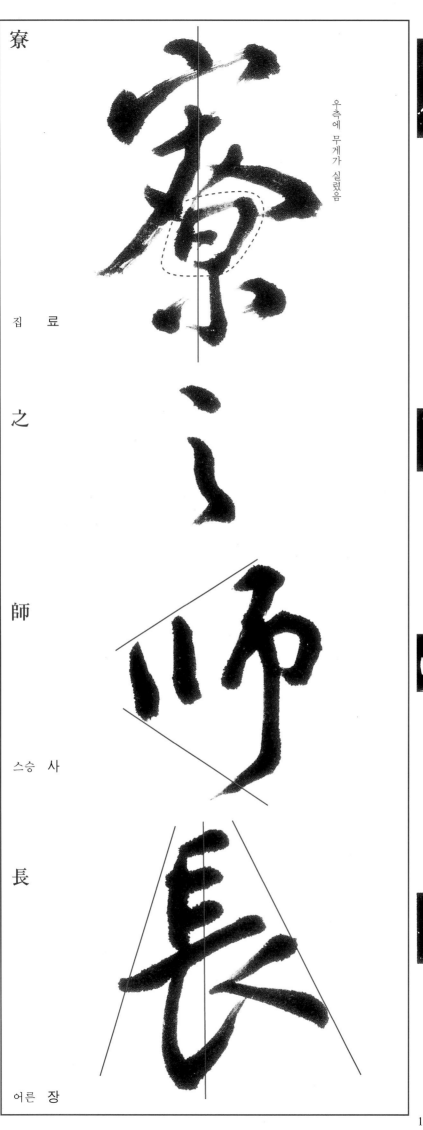

우측에 무게가 실렸음

집 료

之

師

스승 사

長

어른 장

118

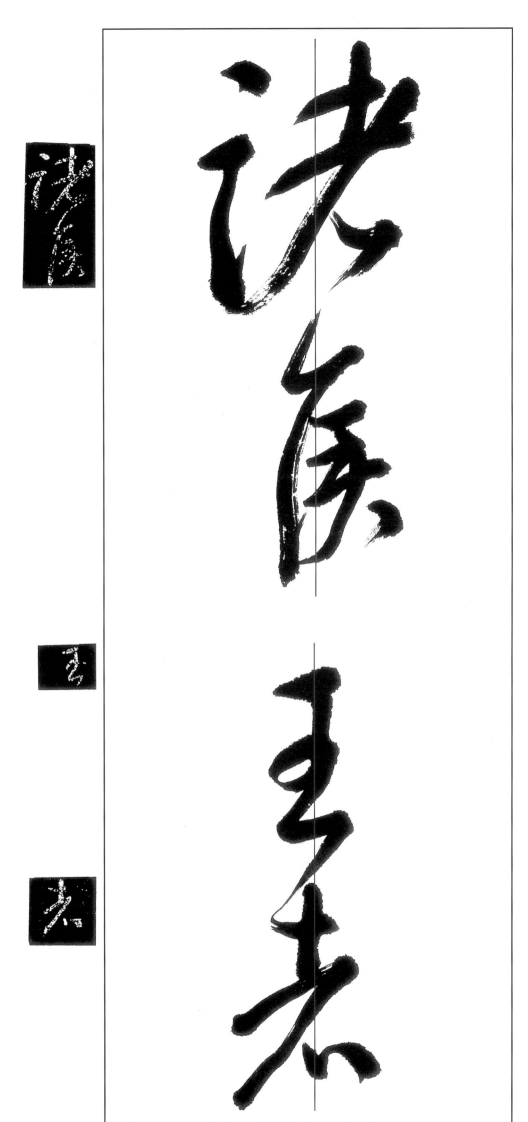

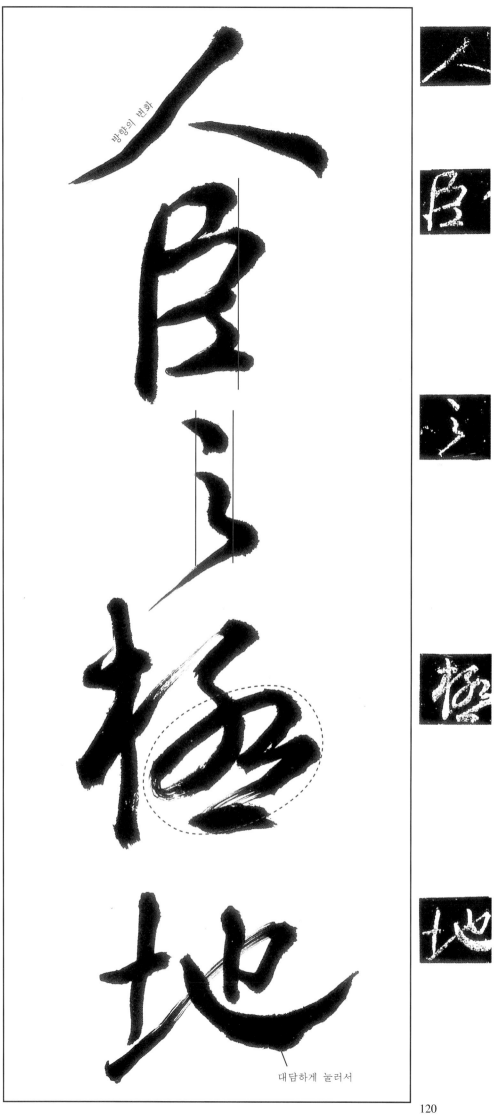

食之極地

방향의 변화

대담하게 눌러서

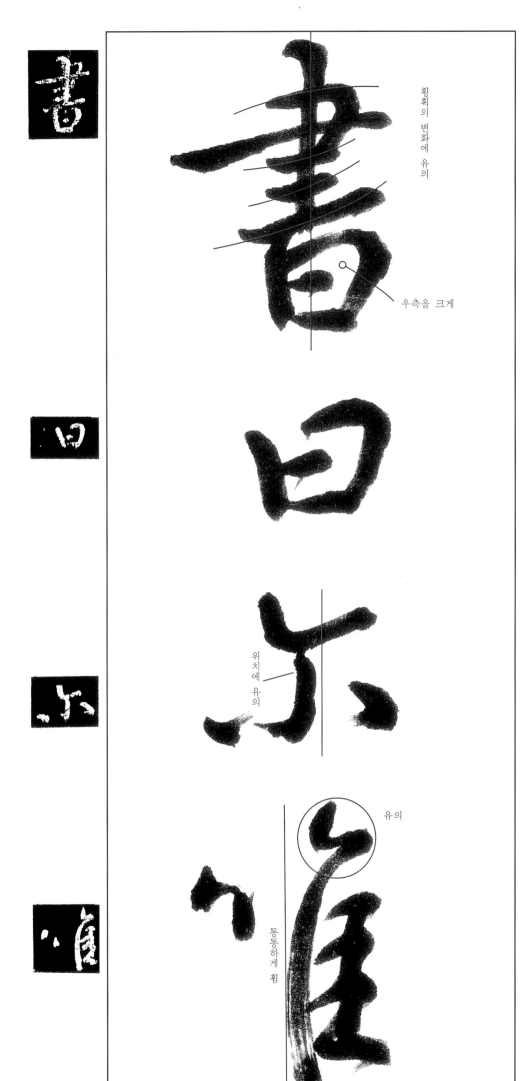

획획의 변화에 유의

우측을 크게

위치에 유의

유의

통통하게 휨

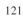
121

矜

자랑 긍

방향에 유의

세움

썩 길게

많이 기울임

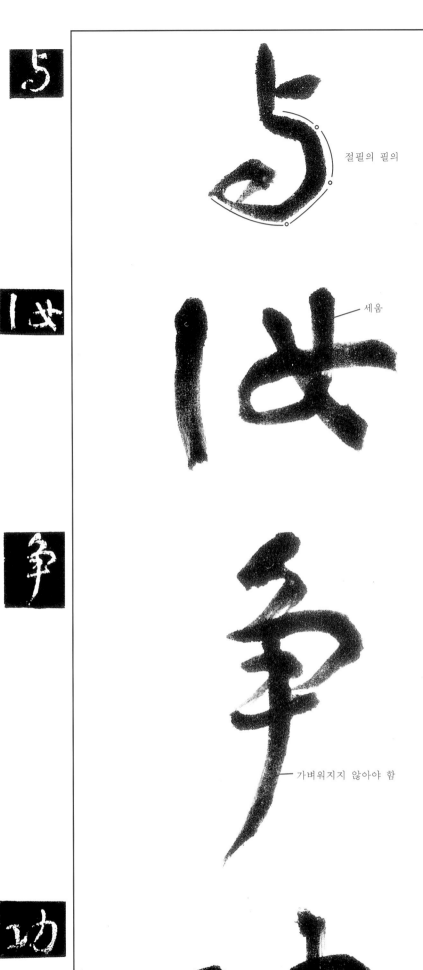

절필의 필의

세움

가벼워지지 않아야 함

굵게

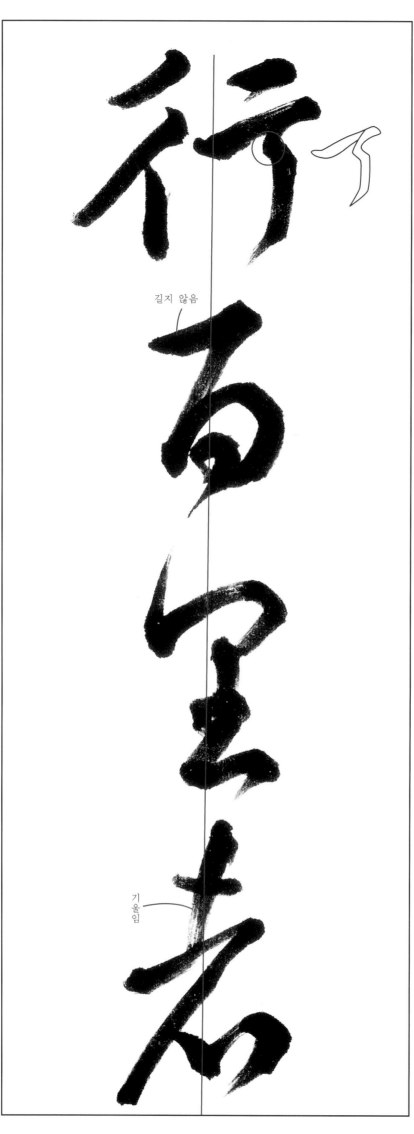

길지 않음

기울임

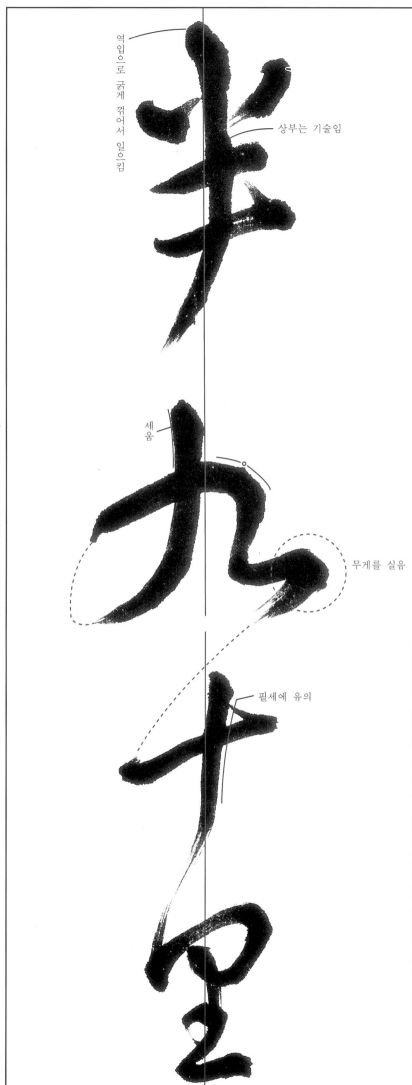

역입으로 굵게 꺾어서 일으킴

상부는 기술임

세움

무게를 실음

필세에 유의

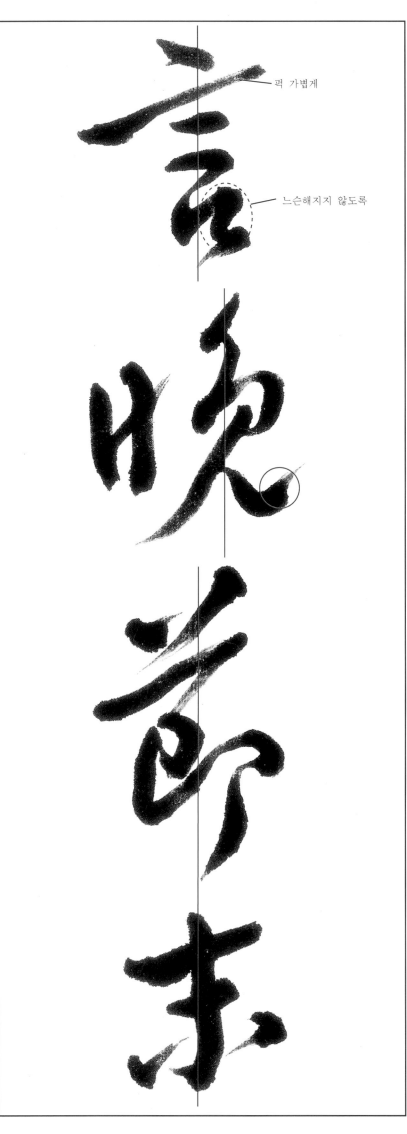

퍽 가볍게

느슨해지지 않도록

莫 은 늘어지지 않도록

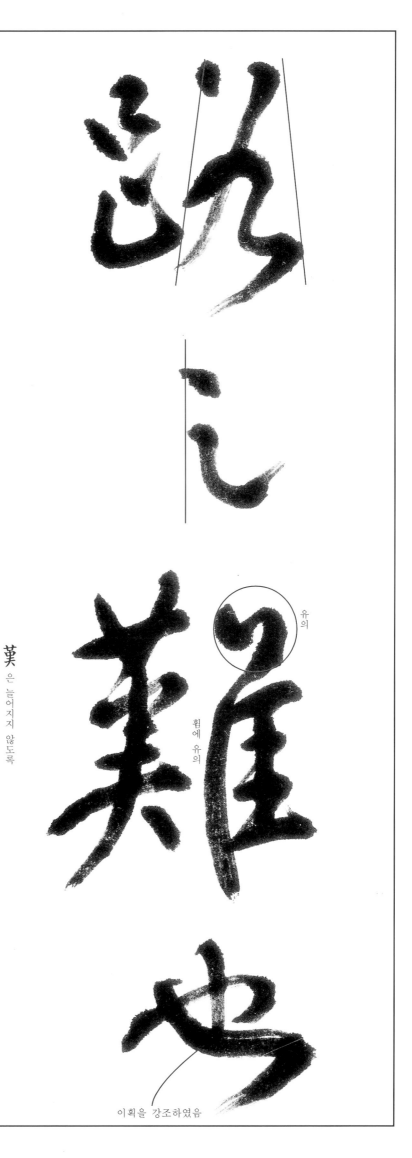

유의

휨에 유의

이 획을 강조하였음

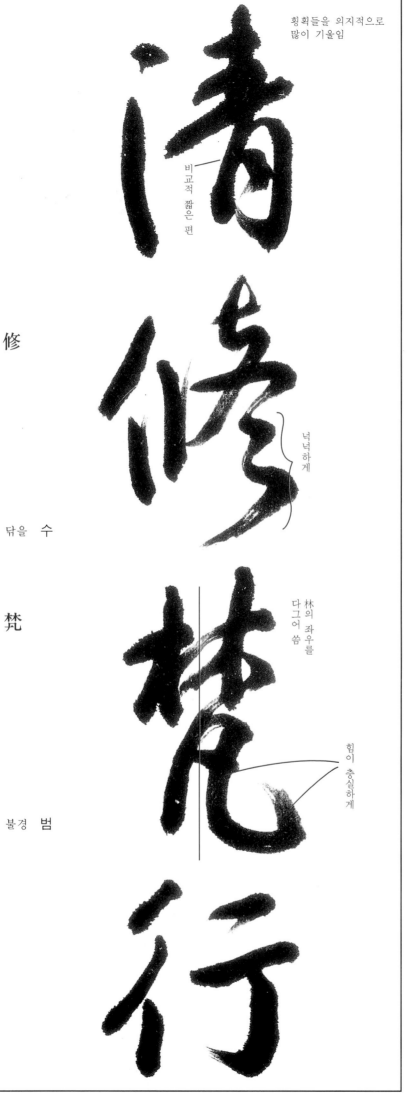

횡획들을 의지적으로
많이 기울임

비교적 짧은 편

修

닦을 수

넉넉하게

梵

불경 범

林의 좌우를
다그어 씀

힘이 충실하게

深

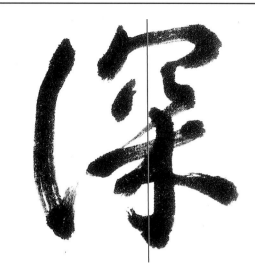

깊을 심

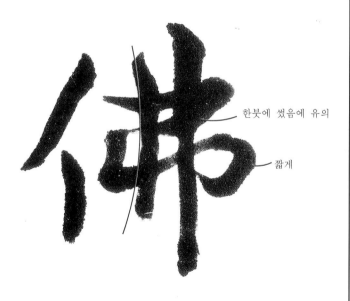

한붓에 썼음에 유의

짧게

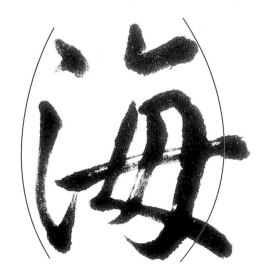

一味以郭令公為之軍破犬羊豈遂之眾
眾情脩備喜怡不頂而戴之且用省興道之會
僕射又不悟前失徑率意而拒麾不顧班
秩之高下不論文武之左右

◀ 著者 프로필 ▶

- 慶南咸陽에서 出生
- 號 : 月汀・솔뫼・法古室・五友齋・壽松軒
- 初・中・高校 서예敎科書著作(1949~現)
- 月刊「書藝」發行・編輯人兼主幹(創刊~38號 終刊)
- 個人展 7回 ('74, '77, '80, '84, '88, '94, 2000年 各 서울)
- 公募展 審査 : 大韓民國 美術大展, 東亞美術祭 等
- 著書 : 臨書敎室시리즈 20冊, 창작동화집, 文集 等
- 招待展 出品 : 國立現代美術館, 藝術의殿堂
 서울市立美術館, 國際展 等
- 書室 : 서울・鐘路區 樂園洞280-4 建國빌딩 406호
- 所屬書藝團體 : 韓國蘭亭筆會長

〈著者 連絡處 TEL : 734-7310〉

臨書敎室시리즈 ⑮

爭座位稿 (基礎)

發行日 二○一三年 十月 十五日
印刷日 二○一三年 十月 十日

著 者 鄭 周 相

發行處 梨花文化出版社

登錄番號 第三○○-二○一五-九二號

住 所 서울特別市 鐘路區 仁寺洞路 一二(三層)

電 話 ○二・七三二・七○九一~三

FAX ○二・七二五・五一五三

홈페이지 www.makebook.net

定價 一○,○○○원